新手學攝影，就從拍貓開始！

Sakura Ishihara × 金森玲奈 × 中山祥代◎著

蔡麗蓉◎譯

呼哈

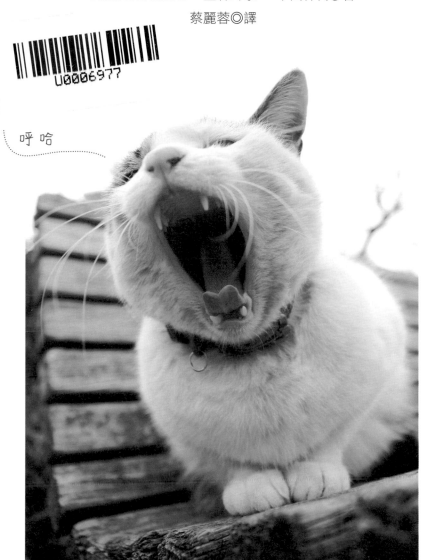

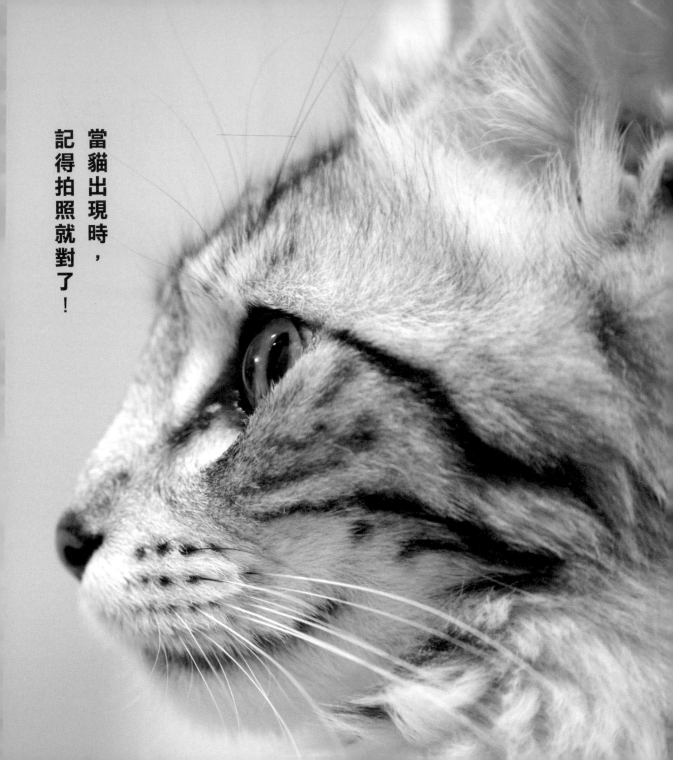

當貓出現時，
記得拍照就對了！

我想把我家的貓咪，拍得世界第一可愛；我想把街上或旅行時遇見的貓咪，將這一生僅有一次的相遇機會，透過照片留下記錄。

唉呦，都是因為貓咪太可愛了啦！才會讓人忍不住對著牠們直接按快門；這本書，就是專為「愛貓人」與「攝影新手」所出版的。

懶洋洋曬太陽的樣子、眺望遠方威風凜凜的站姿、蓄勢待發縱身而起的躍動感……

貓咪就是這麼可愛、不羈、我行我素，

但是想要好好拍下來，還是需要一點小技巧。

本書將由三位狂熱愛貓人兼攝影師，透過可愛的貓咪照片，簡單明瞭地為大家介紹：「如何幫貓咪拍出Ａ＋美照」的方法。

如何掌握瞬間的畫面、幫貓咪拍照時最重要的光線與角度、如何找出最佳構圖……等等，許多關於如何為貓咪拍出可愛照片的注意事項，全部網羅在本書當中。

不過最重要的，還是你有「多愛貓」，

只要懷抱著「愛貓愛到天荒地老」的心情按下快門，就能將對貓咪的愛一併傳遞到照片裡，完成最滿意的作品。

現在，就快點將相機對準貓咪，拍出全世界最好看、最可愛的作品吧！

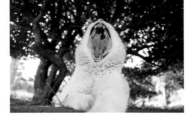

攝影＊中山祥代

和貓共度的午後小時光

在室內拍攝貓咪的15個技巧

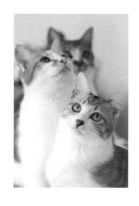

攝影＊ Sakura Ishihara

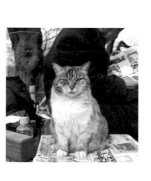

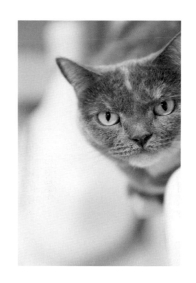

來拍貓吧！

攝影 & 文字 ＊ Sakura Ishihara

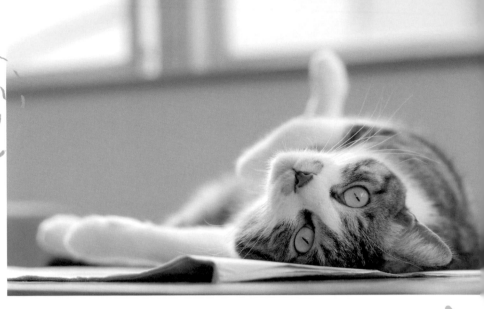

⬆ 你就像個任性的小孩，
黏著我跟我說，
我的心裡只能有你。
雖然你很霸道，
但我就是
無法不依著你！

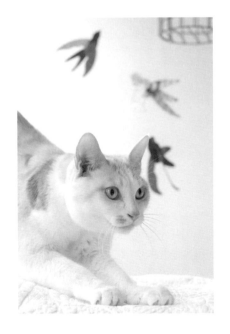

⬅ 喵咪，看一下這邊嘛～
（別吵我，
人家現在正忙著呢！）
怎麼這麼冷淡……
和我一起玩嘛！
明明是你先找人家玩的。
你在幹嘛呢？
現在又在忙什麼呀？

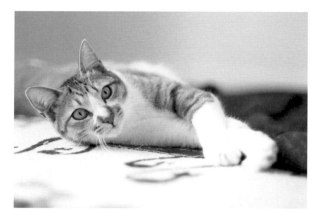

← 曬著溫暖的陽光，
實在好幸福。
等等我要午睡囉，
對了，妳要不要
也一起來睡一下？

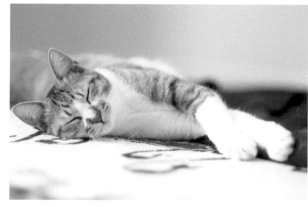

↑ 謝謝你的邀請，
好吧，我也一起來睡午覺⋯⋯
不會吧？你已經夢周公去啦？

← 總是用這種眼神向我撒嬌，
偶而可不可以也聽聽我的要求？
我只有一個很簡單的願望：
「希望我們，能一直在一起。」

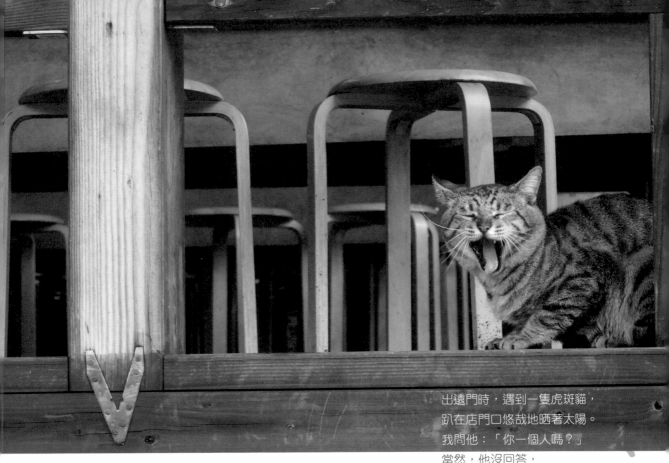

出遠門時，遇到一隻虎斑貓，
趴在店門口悠哉地晒著太陽。
我問他：「你一個人嗎？」
當然，他沒回答，
只是打了個大大的哈欠。

← 他會在週末來看我，
餵我吃飯，
也是個最佳玩伴。
現在我已經吃飽了，
就來陪你玩一下吧？
（看到貓咪這樣的表情，
我就知道，其實他已經期待很久了！）

來拍
貓吧！

攝影 & 文字 ＊ 金森玲奈

表情好嚴肅，➡
不知道正在想些什麼？
是在擔心明天的天氣？
還是今天的晚餐？
彷彿看見他的頭頂上
浮現出一個大大的「？」。

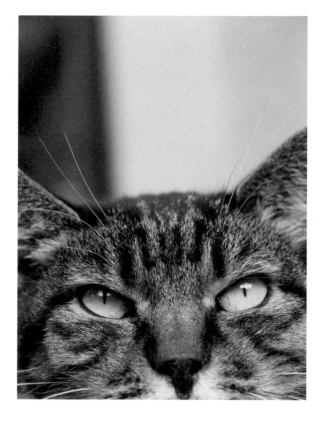

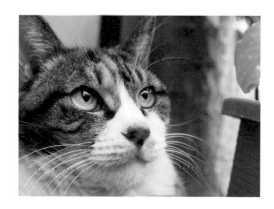

◀ 在狹窄巷弄裡，遇見了一隻三花貓，
聚精會神地盯著什麼在看，
即使我快步走到身邊，
也不為所動。
我也很想知道，他到底在看什麼？
不過，只要看看映在他瞳孔裡的圖像，
就能想像得出來囉！

← 我有一位在住宅區活動的好朋友，
名叫獨行俠。
好久不見了！
但是牠一臉嚴肅，是想上哪兒去？
在忙嗎？
路上小心喔～
掰掰！

⬇ 走在銀杏行道樹下，
充滿秋意的橘色虎斑貓小米。
小米、小米，再不動一動，
葉子都快堆滿全身了啦！
（什麼？堆滿全身？在說我嗎？）

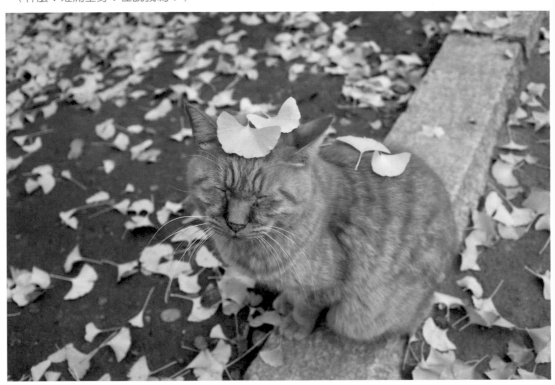

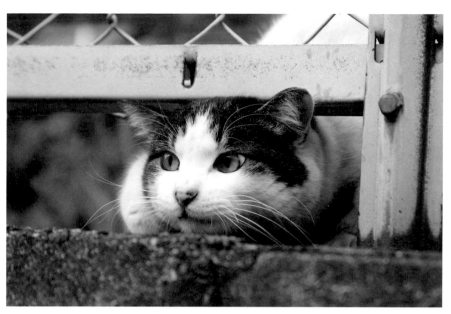

← 總是待在柵欄那頭的小優，
今天還是和平常一樣。
「小優，來玩嘛～」
每當我這麼說，
小優就會從柵欄底下
探出頭來。
今天要玩什麼？
爬樹嗎？
還是要去公園探險？

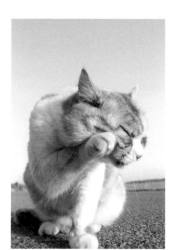

← 她是本地的貓阿嬤，
好好地享用了一頓美食，
真是人生一大樂事！

← 咦？還以為是吃飽後在洗臉，
原來，是在專心打扮自己呀～
嗯～嗯，很漂亮喔！

來拍
貓吧！

攝影 & 文字＊中山祥代

專家不藏私，這樣拍絕不失手！

詳列拍攝數據、實際照片、插圖說明和獨家祕訣，不管貓大人擺什麼姿勢，都能把他們拍得超可愛！

| Photo DATA | 詳細解說拍照時所使用的相機、鏡頭、光圈、快門速度等拍攝數據。 |

Photo DATA

Canon EOS 5D MarkIII ＊ EF24-105mm F4L IS USM ＊光圈先決模式（F4.0、1／1600 秒）＊對焦距離 105mm ＊ ISO100 ＊曝光補償＋ 0.3EV ＊ WB 自動

↓

Photo DATA

相機種類＊鏡頭種類＊拍攝模式（光圈、快門速度）＊對焦距離＊ ISO 感光度＊曝光補償＊白平衡

●當對焦距離標示為「相當於○○ mm」時，代表以 35mm 全片幅底片換算而成的對焦距離（視角）。沒有特別標示時，則代表鏡頭實際的對焦距離。使用定焦鏡頭時，則不會標示對焦距離，僅會在鏡頭種類後方標示「相當於○○ mm」。

●當拍攝模式設定為「手動曝光模式」時，不會標示模式名稱，僅會標示「光圈、快門速度」。手動調整曝光時，則會標示「曝光 ± ○ EV」。

●許多鏡頭名稱十分冗長，因此將省略文字，以下述方式標示。Nikon：「NIKKOR」、「ED」，OLYMPUS：「M,ZUIKO DIGITAL」、PENTAX：「smc PENTAX-DA ★」，所有廠牌：「（IF）」。

| P50~64,P88-104 |

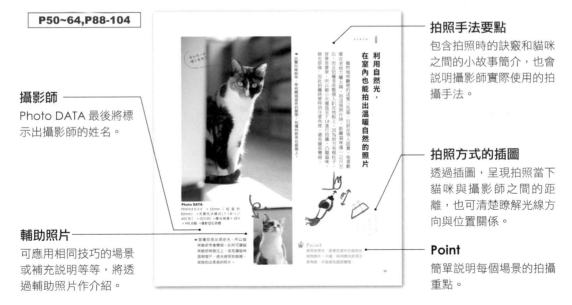

攝影師
Photo DATA 最後將標示出攝影師的姓名。

輔助照片
可應用相同技巧的場景或補充説明等等，將透過輔助照片作介紹。

拍照手法要點
包含拍照時的訣竅和貓咪之間的小故事簡介，也會説明攝影師實際使用的拍攝手法。

拍照方式的插圖
透過插圖，呈現拍照當下貓咪與攝影師之間的距離，也可清楚瞭解光線方向與位置關係。

Point
簡單説明每個場景的拍攝重點。

※ 本書中的拍攝方法適用數位單眼（含類單眼）相機使用者。
書中所介紹的各項資訊皆以 2013 年 5 月當時為準，如有變更，敬請見諒。

Chapter 1
拍貓前，一定要知道的
11個基本功

實際為貓咪拍照之前，
先熟悉相機與鏡頭的相關知識和構圖的基本技巧；
另外，身為攝影師，
也要知道如何打造讓貓咪舒服又安心的拍攝環境。

開始拍攝前，看看你適合哪一種相機？

有關相機的基本知識

無反光鏡數位單眼相機適合相機初學者用，至於已經踏入攝影世界的讀者，則推薦使用數位單眼相機，重點就是要能「隨身攜帶」。本書的拍攝方法解說，主要是針對數位單眼和無反光鏡數位單眼的使用。

（（ 數位單眼相機 ））

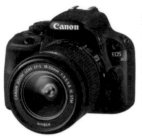

Canon EOS Kiss X7

適合真正對拍照有興趣、想拍出好看作品的人使用，鏡頭種類豐富。雖然重量稍重、體積較大，但學會如何使用後，便可拍出有趣又好看的作品。

（（ 無反光鏡數位單眼相機 ））

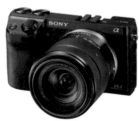

Sony α NEX-7

如相機名稱所示，省略了單眼相機必備的反光鏡，縮減了機身體積、方便隨身攜帶。外型多彩多姿，許多相機甚至另附有柔焦鏡功能。

（（ 全自動相機 ））

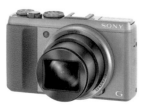

Sony Cyber-shot DSC-HX50V

不太會使用相機的人，也能輕鬆拍出好照片。不需要更換鏡頭，適合給想隨意拍的人使用。最大的優點就是可放入小包包中，隨身帶著走。

如何選擇適合為貓咪拍照的相機？

選擇適合為貓咪拍照的相機時，需注意下述兩大重點。選購時別害羞，盡量開口向店員詢問喔！

CHECK 1
對焦速度要快

按下快門鍵後，到快門簾幕實際開啟的這段時間落差愈小，愈有機會捕捉一瞬間的好照片。不過要注意的是，「快門速度」與「快門時間落差」無關。

CHECK 2
連拍速度要快

最好每秒可連拍四張照片以上。數位相機與傳統相機不同，數位相機的優點就是拍照時可當場檢視照片，而且可省下底片費用與沖洗費用，想拍多少就拍多少，所以，快來捕捉貓咪最可愛的瞬間吧！

數位單眼相機拍攝模式轉盤範例

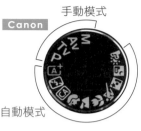

Canon
手動模式
自動模式

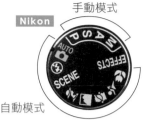

Nikon
手動模式
自動模式

無反光鏡單眼相機拍攝模式轉盤範例

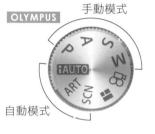

OLYMPUS
手動模式
自動模式

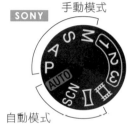

SONY
手動模式
自動模式

相機拍攝模式說明

相機有可手動設定的「手動模式」，以及由相機設定的「自動模式」兩種。選用手動模式時，可自行手動設定，使背景變模糊；選用自動模式時只需選定場景，相機便能依照最佳設定模式進行拍攝。

想要拍出貓咪最可愛的瞬間時，建議使用手動模式。參考自 P 20 開始的說明，區分不同的拍攝模式。

（（ 手動模式 ））

P 程式設定模式（程式 AE）
「光圈」與「快門速度」由相機設定，使用起來最簡單，適合初學者使用。但是相機無法判斷拍攝主題周遭是否過亮，也無法分辨黑白顏色，所以有時無法拍出滿意的作品。

S/Tv 快門先決模式（快門先決 AE）
手動設定「快門速度」，「光圈」則由相機設定，這種拍攝模式最適合用來拍攝動作很快的貓咪。但是當處於室內或晚上等光線不足的情形下，有時會出現快門速度太慢的情形。

A/Av 光圈先決模式（光圈先決 AE）
手動設定「光圈」，「快門速度」則由相機設定。光圈值愈小背景愈模糊，光圈值愈大背景愈清晰。但光線是有極限的，所以光圈值有時會無法縮小。

M 全手動模式
手動設定「快門速度」與「光圈」，可依不同組合模式，拍出滿意的照片。學會拍攝技巧後，就能立即判斷當下狀況。M 模式適合較熟悉相機的人使用。

（（ 自動模式 ））

全自動模式
由相機自行設定，只需按下快門鍵，相機就能依照場景自行設定（正確曝光→參考 P27 的說明）。

人像模式
以拍攝人物為主時使用，相機在自動設定時，會縮小對焦範圍，聚焦在拍攝主體上。

風景模式
由近到遠都能完全對焦。幫貓咪拍照時，除了貓咪之外，連周遭的風景也能清楚地拍攝下來。

運動模式
相機設定成高速快門，此模式最適合用來幫戶外動個不停的貓咪拍照。

微距模式
想近拍並放大被攝體時使用，例如特寫貓咪鼻尖、眼睛、肉球時。

＊本頁僅舉例說明，操作方法、名稱依品牌、機種而異。

基本握法

右手握住相機握把，並將腋下夾緊，使手臂緊貼在身體上避免晃動。利用左手大拇指與食指轉動變焦環。拍攝直幅照片或橫幅照片時，左手位置也會有所不同。

想要拍攝動作很快的貓咪時，需要正確地握住相機，備妥相機後還需要耐心地等待按下快門的機會。

初學者按下快門鍵時，很容易用力過度造成相機晃動，所以記得要將腋下用力夾緊。

直幅照片

拍攝直幅照片時，先用右手將相機拿穩，腋下夾緊，左手再靠著右手握住鏡頭。

橫幅照片

拍攝直幅照片時，先用右手將相機拿穩，腋下夾緊，左手再靠著右手握住鏡頭。

1
一手拿著逗貓棒，一手握住相機

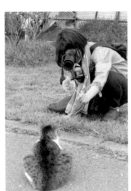

單用右手將相機拿穩，左手揮舞逗貓棒。只要右手腋下夾緊，就能防止手震晃動。

> 高手才知道！
> 幫貓咪拍照時，這兩種相機拿法減少手震，增加構圖趣味。

2
蹲下來與貓咪視線等高

與其站著拍照，蹲下來與貓咪等高拍照時，更能捕捉貓咪的表情。在家裡甚至可以躺下來拍攝，而在戶外則可將相機固定在地面上，透過螢幕進行拍攝，也可以用街拍中常用、不靠觀景窗或螢幕的「No Finder」拍攝法。

幫貓咪拍照前的十一個 Check List！

□ 確定相機模式設定

建議各位在拍攝前，將相機設定成最大尺寸與最大畫素，以利後續的照片修圖作業。

□ 將照片設定成最大尺寸與最大畫素

□ AF 對焦區域選擇中心點

手動模式下，可選擇一個 AF（自動對焦）對焦區域。事先將 AF 對焦區域設定在中心點，方便幫貓咪拍照時更容易對焦。

□ 開啟鏡頭自動對焦功能

特別注意，必須開啟鏡頭 AF（自動對焦）功能，才能自動對焦。

□ 觀景窗是否乾淨

觀景窗其實很容易弄髒，貼近一看發現模糊不清，或是難以使用的話，都會造成問題，所以要記得經常擦拭。

□ 檢查相機配備和機體

□ 鏡頭是否乾淨

手容易摸到鏡頭，造成指紋等汙垢附著，只要鏡頭一髒，照片上就會出現髒點，記得用專用拭鏡布擦乾淨。

購買相機時，建議同時添購保護鏡頭避免損傷用的濾鏡。

□ 拍照前，再一次確認

□ 在家中，相機要放在隨手可得的地方

如果覺得自家的貓最可愛，就要隨時準備好拍照。最好將相機放在隨手可得之處，而不要小心翼翼地收在盒子裡。

□ 外出時，將相機掛在脖子上

貓咪不會等你按下快門，相機最好緊上背帶掛在脖子上，不要收進包包裡，才能隨時想拍就拍，最近市面上也有很多好看的背帶，去買一條吧！

□ 記憶卡容量是否充足

帶著相機外出拍照時，才發現之前忘了將記憶卡裝回相機，這種情形真的會讓人相當扼腕。

所以為了避免拍照時才發現沒電，也會令人十分扼腕。這樣也能避免充電時貓咪正好擺出可愛動作而來不及拍，或是去到寒冷地方電池消耗較快的情形。

所以最好準備 2～3 張 2GB 或 4GB 的記憶卡，減少提心吊膽的情形。不然當你巧遇親人又會擺 pose 的貓咪，螢幕卻顯示「記憶卡已滿」，不得不刪除一張張照片時，是無法拍出好照片的。

□ 電池容量是否充足

記得要將相機的電池充滿電，最保險的方式，就是另外準備一顆備用電池，不然想拍照時卻發現沒電了。

□ 拍照前，再做一次檢查！

相機有電嗎？充電完畢的電池放進相機裡了嗎？記憶卡有放進相機嗎？出門前再做一次檢查，另外，也別忘了帶備用電池、備用記憶卡、拭鏡布和逗貓棒喔！

□ 別忘了說「謝謝你，喵喵」

拍照時，無論主角是野貓還是家貓，都要懷著感謝的心情，「謝謝貓咪讓我拍到可愛的照片」，之後貓咪可以感受到你的謝意，才會更喜歡自己成為模特兒喔！

用自動模式＋睡著的貓咪摸熟相機

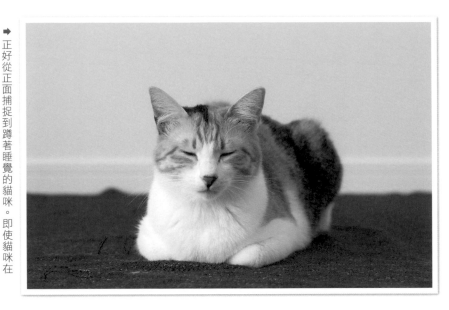

➡ 正好從正面捕捉到蹲著睡覺的貓咪。即使貓咪在睡覺，也要完整的拍到貓咪的臉部，所以拍攝時可與貓咪的視線等高，從臉部正面拍攝。

相機初學者覺得很難掌握拍照時機或方法時，可以先調整相機為自動模式，用「全自動」方式幫貓咪拍照。

特別是拍攝睡著的貓咪時，可以完全避免手震晃動的問題。其實「睡著的貓」也有各種不同姿勢，比方說捲成一團、全身伸展、仰躺姿、蹲坐……等等。

拍照時，可嘗試變化橫幅構圖或直幅構圖（見P36），甚至近拍臉部或貓掌的肉球等部位，享受不同的拍照樂趣。幫睡著的貓咪拍照時，可將相機擺好後再按快門，按步就班的拍照就好，所以最適合用來練習拍貓咪的照片。

睡覺時，連這裡都拍得到！♥

⬆ 貓咪睡著時，即便初學者也能拍到肉球的特寫。

＊拍照前，別忘了關閉內建閃光燈！閃光燈對於被拍攝的貓咪而言，屬於正面而來的光線，有時反而會降低貓毛質感，使照片缺少立體感。而且閃光燈的光線會刺激貓咪眼睛，甚至會讓貓咪出現「拍照＝不愉快」的感覺。

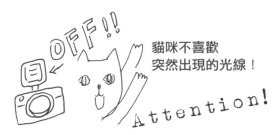

OFF!! 貓咪不喜歡突然出現的光線！ Attention!

Step 1 尋找目標貓咪，第一張照片要距離五公尺

先距離貓咪五公尺以上（在寵物咖啡廳時不用距離太近）拍攝一張照片，然後將相機藏起來，姿勢放低、慢慢靠近。

先用和小朋友交談的語調和貓咪說話，千萬不能快速接近或發出太大聲音。即便拍攝家中的寵物貓，也不能勉強拍照，避免使貓咪出現「拍照＝不愉快」的感覺。

Step 2 透過觀景窗和螢幕，確認構圖

只要貓咪不會想跑掉，就能慢慢拿起相機，透過觀景窗或螢幕來決定構圖。沒看過相機的貓咪大多會害怕黑黑的相機與鏡頭，所以拿出相機時動作要放慢。如果發現貓咪會害怕相機，可用毛巾蓋住相機。

Step 3 半按快門鍵，進行對焦

貓咪的動作通常無法預料，所以當你還是位初學者時，很不容易對焦。想要避免失焦，只要重複發現貓咪一動，就要重複「半按快門鍵↓對焦」的動作。貓咪動作頻繁時，半按快門鍵的次數也會增加。有些貓咪不喜歡對焦時發出的嗶嗶聲，所以拍照前最好將音效關閉。

POINT
◎ 將相機藏起來，慢慢地靠近。
◎ 關閉對焦時發出的音效。
◎ 事先設定「半按快門鍵時，相機自動對焦」。
◎ 配合貓咪動作，反覆練習半按快門鍵↓對焦↓半按快門鍵↓對焦。

Step 4 按下快門，可用連拍模式輔助

半按快門鍵，鏡頭就會對焦，接著再直接按下快門鍵即可。只要貓咪與相機距離不變，相機可在對焦鎖定下，平行移動改變構圖（稱為「對焦鎖定」）。當貓咪動個不停時，很難捕捉瞬間的好照片，所以建議初學者使用「連拍模式」。

◎ 初學者可設定成連拍模式。

掌握快門速度，就能拍出清晰的照片

接下來，我們要使用「手動模式（P 17）」，拍出好看的貓咪照片。幫貓咪拍照時，最大的困擾就是「貓咪動作太快，拍不出清晰照片」，原因就在於快門速度太慢。「快門速度」就是相機快門簾幕從打開到關上的時間，速度愈快，愈能捕捉貓咪一瞬間的動作。

我們先來看看，不同動作下可拍出清晰照片的最低快門速度。舉例來說，拍攝正在理毛的貓咪時，快門速度須設定在1／160秒以上；當貓咪跳躍時，則須設定在1／640秒以上。至於初學者，則建議以「快門先決模式」進行拍攝。

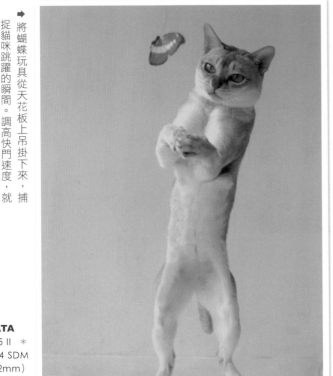

➡ 將蝴蝶玩具從天花板上吊掛下來，捕捉貓咪跳躍的瞬間。調高快門速度，就能拍出停在半空中的清晰照片。

Photo DATA
PENTAX K5 II ＊
55mm F1.4 SDM
（相當於82mm）
＊ F2.8、1 ／ 200
秒 ＊ ISO3200 ＊
曝光補償 ＋ 5EV
＊ WB 自動

Howto **「快門先決模式」設定方法**

1　透過拍攝模式轉盤或設定畫面，設定成「S」或「Tv」的快門先決模式。

2　使輔助轉盤可調整快門速度。

3　拍照時，配合貓咪動作改變快門速度。

┌ 快門的數字會改變！

以 PENTAX K5 II 為例

※「快門先決 AE」之名稱、設定方法、畫面顯示方式，依相機廠牌而異。

22

拍攝不同動作的貓咪，快門速度也會改變

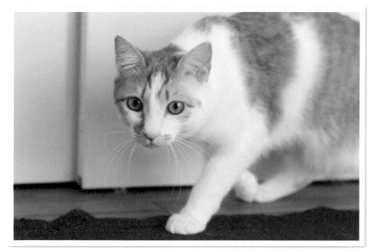

（（ 悠哉的 走路 ））

拍攝慢慢地走路、伸懶腰、理毛、動作不大的貓咪時，快門速度可設定在 1 ／ 160 ～ 1 ／ 500 秒。

Photo DATA
PENTAX K5 II ＊55mm F1.4 SDM（相當於 82mm）＊F2.8、1 ／ 200 秒 ＊ISO400 ＊曝光補償＋5EV ＊WB 自動

「快門速度」與 「進光量」的關係

快門速度愈快，快門開啟時間愈短，進光量愈少；反過來說，快門速度愈慢，進光量就會愈多。

（（ 睡著 不動時 ））

拍攝貓咪睡覺或曬太陽時，也就是貓咪幾乎靜止不動的情形下，快門速度可設定在 1 ／ 30 ～ 1 ／ 125 秒，要注意，快門速度太慢，容易因手震而晃動。

Photo DATA
PENTAX K5 II ＊ 55mm F1.4 SDM（ 相 當 於 82mm）＊F1.8、1 ／ 125 秒 ＊ISO100 ＊曝光補償＋ 5EV ＊WB 自動

（（ 暴衝跳躍時 ））

拍攝激烈活動的貓咪，例如跳躍、奔跑時，快門速度應設定在 1 ／ 640 秒以上。

Photo DATA
Nikon 1 V2 ＊10-30mm Γ3.5-5.6 ＊F3.5、1 ／ 1250 秒 ＊對焦距離 10mm（相當於 27mm）＊ISO3200 ＊曝光補償＋ 5EV ＊WB 自動

提高ISO感光度，在室內也能拍出明亮的照片

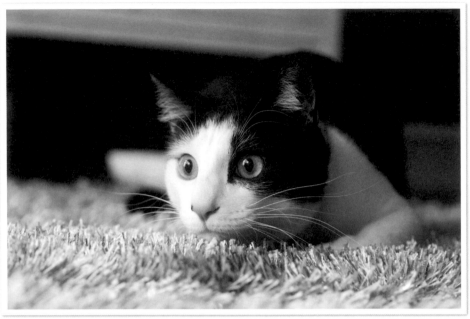

↑室內燈光不足、甚至昏暗，拍出來的照片就會變暗，也容易模糊不清，所以應將ISO感光度調高至6400，就能調整快門速度至1／200秒、光圈至F3.5。

Photo DATA
PENTAX K5 II ＊55mm F1.4 SDM（相當於82mm） ＊F3.5、1／200 秒 ＊ISO6400 ＊曝光補償＋5EV ＊WB自動

想在昏暗場所拍照時，可調整ISO感光度。「ISO」代表相機感光度的數值，數值愈小，則感光度愈小。

「當光圈值調低（P26），快門變慢，照片容易模糊時」，只要調高ISO感光度，使相機容易感光，就能拍出明亮的照片。不過也會出現反差變大，照片雜訊明顯且質感粗糙等缺點。因此，在明亮場所，例如大晴天在戶外或窗邊拍照時，須將ISO感光度調低。

How to

「ISO感光度」設定方法

使用自動模式時，ISO感光度由相機設定。使用手動模式時，就能從設定畫面或轉盤調整ISO。

※ISO感光度上限、設定方法、畫面顯示方式，將依相機廠牌而異

─ISO的數字會改變！

以PENTAX K5 II為例

不同ISO感光度數值下，照片明亮度的差異

白天在室內拍照時

Photo DATA
PENTAX K5 II ＊ 55mm F1.4 SDM（相當於82mm） ＊ F2.2、1／125秒 ＊ WB自動

ISO 200
相當昏暗，貓咪黑毛部分與背景融為一體。

ISO 1600
最恰當的明暗度，是相機進光量適中的「正確曝光」。

100 ─────────────────────── 6400

ISO 800
貓咪的白毛部分雖然變亮、變明顯了，但是仍然感覺相當昏暗。

ISO 3200
白色部分感覺太亮，此亮度比較適合拍攝黑貓。

ISO 6400
照片過亮，而且出現粗糙的「雜訊」。

調整光圈大小，拍出有景深的照片

當拍攝的背景較雜亂時，可縮小光圈值，製造景深（背景變模糊）。所謂的光圈值（F）就是光圈孔徑，相機螢幕上會顯示「F4」等數值。數值愈大（光圈縮小）孔徑愈小，進光量減少；數值愈小（光圈放大），進光量愈多。

光圈可調整對焦範圍，光圈放大，對焦範圍就會縮小，使背景模糊，產生景深。請各位先嚐試使用「光圈先決模式」，感覺一下照片的差異性。可以讓貓咪與背景距離遠一點（50公分以上），並使用對焦距離遠的鏡頭（85mm以上），也能製造景深。

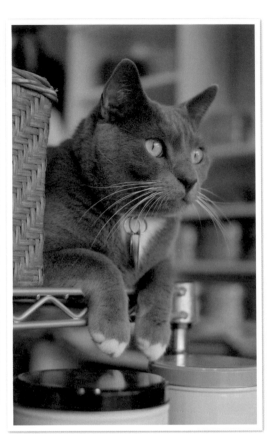

➡ 這是一間位於紐約的時髦寵物店「Canine Styles」，照片主角是該店的店貓。即使背景雜亂、五彩繽紛，也能利用「調整光圈」的方式使背景模糊，凸顯照片中的主角（貓咪）。

Photo DATA
PENTAX K-r ＊ 55mm F1.4 SDM（相當於 82mm）＊
F2.4、1／160 ＊ ISO200 ＊曝光補償＋ 5EV ＊ WB 自動

How to

「光圈先決模式」的設定方法

1　透過拍攝模式轉盤或設定畫面，調整為「A」或「Av」的光圈先決模式。

2　使輔助轉盤可調整光圈值。

― 光圈的數值會改變！

※「光圈先決 AE」的名稱、設定方法、畫面顯示方式，將依相機廠牌而異。

以 PENTAX K5 II 為例

調整光圈大小，讓背景出現不同的景深

※拍照時，於貓咪後方50公分背景處佈置裝飾品。

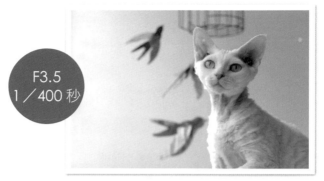

F3.5
1／400 秒

↑ 背景處裝飾品在景深外（背景模糊），凸顯出照片中的貓咪。要注意的是，光圈值縮小後，對焦範圍就會變小。

什麼是「正確曝光」？

所謂的「曝光」，就是光線透過鏡頭於感光元件上形成影像。**照片亮度取決於進光量，也與「光圈」及「快門速度」有關。**兩者間的關係，可用自來水的水龍頭作比喻，水龍頭開關＝光圈，自來水流進杯內的速度＝快門速度，杯內水量＝進光量。水龍頭（光圈）開得愈大，盛水速度愈快。適當的進光量稱作「正確曝光」，進光量過多（如插圖右側所示）便稱作「曝光過度」。

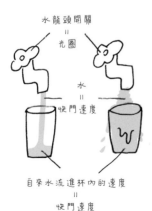

水龍頭開關
＝
光圈

水
＝
快門速度

自來水流進杯內的速度
＝
快門速度

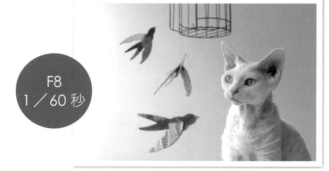

F8
1／60 秒

↑ 背景處的裝飾品雖然有點模糊，但是仍可清楚看出裝飾品。

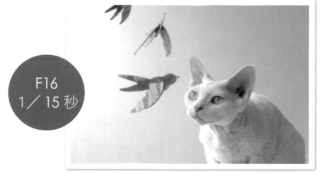

F16
1／15 秒

↑ 同時對焦在背景與貓咪上，兩者都在景深內。光圈值愈大，對焦範圍就會愈大。

Photo DATA
PENTAX K5 II ＊
55mm F1.4 SDM
（相當於82mm）
＊光圈先決模式 ＊
ISO1600 ＊曝光補償 ⊥0 ＊WB 自動

拍攝兩隻以上的貓咪時，須注意「景深」

↑淺景深，為了避免後方貓咪變得過於模糊，須等兩隻貓咪靠近時拍攝。

Photo DATA
Canon EOS 5 D ＊E F 18-55mm F3.5-5.6AL ＊F2.8、1／80 秒 ＊對焦距離 43mm ＊ISO320 ＊WB 自動

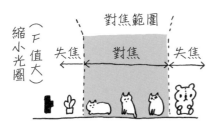

（Ｆ值小）放大光圈

對焦範圍

失焦 ← 對焦 → 失焦

（Ｆ值大）縮小光圈

對焦範圍

失焦 ← 對焦 → 失焦

幫兩隻以上的貓咪拍照時，除了調整光圈讓所有貓咪都能對焦之外，也可以調整對焦程度，使前方或後方貓咪變模糊，或是只對焦在主角身上。而調整光圈值改變對焦範圍，便稱作「景深」。

「淺景深」意指對焦範圍小（如上插圖所示），而「深景深」則代表對焦範圍大（如下插圖所示）。想拍攝出有景深的照片，例如好幾隻貓咪排成列吃飯的樣子，或是曬太陽的姿態時，就能呈現出與眾不同的效果。

調整焦距與光圈，利用景深差異拍出不同的感覺！

不只背景，前景也能拍出「淺景深」效果！

照片 ❶：想拍攝柵欄或鐵絲網另一頭的野貓時，可將光圈值設定為 3.5，對焦在貓咪身上，並將相機鏡頭靠近鐵絲網進行拍攝，這樣鐵絲網就會變模糊、不會影響到畫面。

照片 ❷：F 值設定為 3.2，一手拿相機、一手拿人造花，對焦在貓咪眼睛上。

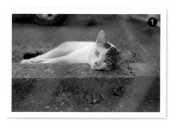

※ 手持鮮花拍照時十分危險，因此改用人造花。

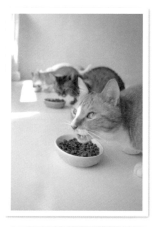

((讓最前面的貓咪成為主角))

拍照時，光圈設定在 F3.5，對焦在最前方的貓咪，將其他貓咪當成背景，拍出淺景深的照片。

Photo DATA
PENTAX K5 II ＊變焦鏡頭 18-55mm F3.5-5.6 AL ＊F3.5、1／250 秒 ＊對焦距離 18mm（27mm） ＊ISO400 ＊曝光補償＋5EV ＊WB 自動

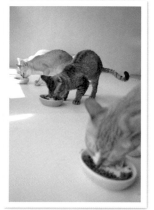

((讓後面的貓咪成為主角))

拍照時，光圈設定 F3.5，對焦在第三隻的灰色貓咪身上；這時，其他的貓咪和背景都在景深外、拍出淺景深的照片。

Photo DATA
PENTAX K5 II ＊變焦鏡頭 18-55mm F3.5-5.6 AL ＊F3.5、1／250 秒 ＊對焦距離 20mm（30mm） ＊ISO400 ＊曝光補償＋5EV ＊WB 自動

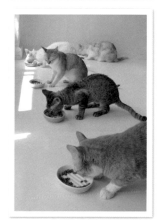

((全部的貓咪都是主角))

拍照時，光圈設定在 F11，對焦在距離第二隻虎斑貓身上，就能拍出深景深的照片，畫面中全部的貓咪都能對焦。

Photo DATA
PENTAX K5 II ＊變焦鏡頭 18-55mm F3.5-5.6 AL ＊F11、1／40 秒 ＊對焦距離 23mm（34mm） ＊ISO400 ＊曝光補償＋5EV ＊WB 自動

利用不同的光線，改變拍照氣氛

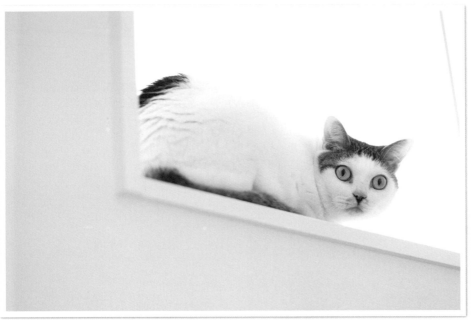

↑ 佇立窗邊、彷彿剪了瀏海模樣的貓咪，牠的名字就叫作「假髮」。拍照時即使遇到逆光，也可利用白色牆壁代替反光板反射光線，就不用擔心照片拍起來不夠明亮了。

Photo DATA
PENTAX K5 II ＊ 55mm F1.4 SDM（相當於82mm）＊ F1.6、1／200 秒 ＊ ISO200 ＊曝光補償＋5EV ＊ WB 自動

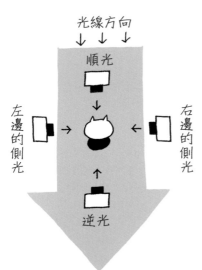

光線方向
順光
左邊的側光
右邊的側光
逆光

「讓光線創造一張照片」，「光」對於照片來說是相當重要的一環。想要拍出好照片，平時不妨仔細觀察，被拍攝的主角位在哪個方向，依據光線的強弱又會出現怎樣的視覺效果。

或許各位會感到很意外，其實在逆光下最適合幫貓咪拍照。此時每根貓毛都會反映出光線輪廓，強調出美麗的剪影。而且在光線照射下，貓眼還會發出猶如寶石般透明的炫彩色調。

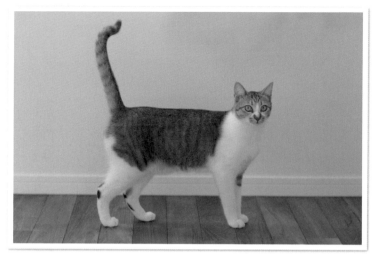

不同光線下，會拍出什麼照片？

（（ 順光 ））

亮度平均，但不夠立體

光線從相機照向貓咪，最大的特色就是可拍出亮度平均的照片，但是不容易形成陰影，顯得不夠立體。

Photo DATA
PENTAX K5 II ＊55mm F1.4 SDM（相當於 82mm）＊F1.8、1／100秒 ＊ISO400 ＊曝光補償＋5EV ＊WB 自動

（（ 逆光 ））

有立體感，需注意曝光補償

光線由貓咪後方照向相機，可提升貓毛的蓬鬆感與立體感，讓貓咪魅力倍增。但要記得將曝光補償調成正常值，才能避免臉部過暗。

Photo DATA
PENTAX K5 II ＊55mm F1.4 SDM（相當於 82mm）＊F2.2、1／500 秒 ＊ISO100 ＊曝光補償＋5EV ＊WB 自動

（（ 側光 ））

注意反差，離光源兩公尺最佳

光線由貓咪側邊照射過來，不過太接近光源或窗邊時，反差會變大，容易造成臉部或身體一半變暗，所以最好讓貓咪距離光源兩公尺遠。

Photo DATA
PENTAX K5 II ＊55mm F1.4 SDM（相當於 82mm）＊F1.4、1／100 秒 ＊ISO100 ＊曝光補償＋5EV ＊WB 自動

調整亮度，讓貓咪的表情更生動

相機曝光可取決於拍攝主體的亮度，白色部分愈多，相機會判斷為光線充足而調暗，黑色部分愈多，相機則會判斷為光線不足而調亮。因此當晴天光影反差很大時，相機就不容易測光。對焦在亮部進行測光時，便無法清楚地拍出陰影部分，對焦在暗處則會使明亮區域呈現一片白茫茫的景像，所以此時最好想辦法使光線變柔和。另外，在室內拍照時，相機無法獲得充足光線，容易拍出很暗的照片，這時候只要提供反射光線，就能解決問題。

→ 將照片中左側的強光當成明亮背景，貓咪則位在前方陰影處進行拍攝，避免相機測到強光處的亮度，也能呈現出立體感。

Photo DATA
PENTAX K5 II ＊
55mm F1.4 SDM
（相當於82mm）
＊F2.5、1／400 秒
＊ISO100 ＊曝光補
償＋5EV ＊WB自
動

試試看「曝光補償」功能

使用「曝光補償」功能，就能手動設定相機曝光程度成正值或負值。調整至「＋」，照片就會亮一點；調整至「－」，照片就會暗一點。（參考P46）

曝光補償的
＋－值會改變！

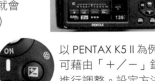

以 PENTAX K5 II為例。
可藉由「＋／－」鈕或設定畫面進行調整。設定方法、畫面顯示方式，將依相機廠牌而異。

光線調整前後照片明亮度的差異

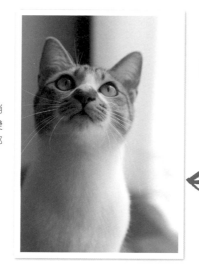

由窗戶照射進來的
光線太強時，可利用
薄窗簾使光線變柔和

➡ 雖然拉上窗簾會稍
稍變暗，但可使反差變
小，拍出臉部與身體都
很明亮的照片。

Photo DATA
PENTAX K5 II ＊ 55mm
F1.4 SDM（相當於 82mm）
＊ F3.2、1 ／ 250 秒 ＊
ISO100 ＊曝光補償＋ 5EV
＊ WB 自動

室內昏暗時，
可試著利用立燈補光

在容易昏暗的室內拍照時，
可引導貓咪至白布或白板上

⬅ 反光板可反射光線，提供
下方光源，使拍攝主體變亮，
也可使用白布或白板代替。

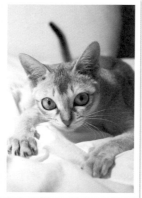

⬆ 拍照時，將貓咪放在鋪好白布的
床上，立燈則放在貓咪左側，將快門
速度設定成 1 ／ 160 秒。

Photo DATA
PENTAX K5 II ＊變焦鏡頭 18-55mm F3.5-5.6 AL ＊
F4.5、1 ／ 160 秒 ＊對焦距離 42mm（相當於 64mm）
＊ ISO1600 ＊ WB 自動

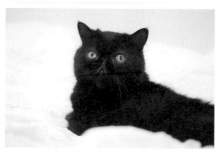

Photo DATA
Canon EOS 5D ＊ EF 24-70mm F2.8 L II USM
＊ F2.8、1 ／ 150 秒 ＊對焦距離 65mm（相當於
104mm） ＊ ISO1600 ＊ WB 自動

➡ 由正上方拍攝仰頭看你
的貓咪，雖然很簡單，卻可
拍出超可愛的表情。最佳的
拍攝時機點，就是貓咪等著
吃飯的時候。

Photo DATA
PENTAX K-r ＊ 55mm
F1.4 SDM（ 相 當 於
82mm）＊F2.8、1／
160 秒 ＊ ISO200 ＊
WB 自動

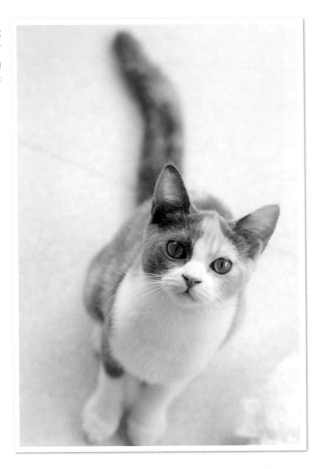

除了臉的角度，
也要注意貓咪的眼睛！

光線太亮時，貓咪的瞳孔會瞇
成一條細線；在光線昏暗處、
或盯著玩具（獵物）時，則會
變得又圓又大。一般來説，通
常大家都認為貓咪眼睛又圓又
亮時比較可愛。

光線太亮
→瞳孔會變細

光線變暗
→瞳孔變大變圓

透過不同拍攝角度，把貓咪表情拍得更可愛

拍照時，大家一定會注意臉
的方向，擺出最上鏡的角度。幫
貓咪拍照時也是一樣，不同角度
就會拍出不一樣的照片。所以幫
貓咪拍照時，記得幫貓咪找出最
可愛的角度！

不過，要找出「可愛的角
度」可不簡單！只要相機位置稍
微移動，有時貓咪的姿勢就會改
變。所以，當貓咪靜止不動時，
可以試著先移動相機，找出貓咪
最上鏡的角度。

兩個不同角度，就能拍出多種表情！

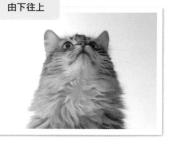
仰角 45 度

貓咪嘴巴剛好呈「ㄟ」字型，拍起來很可愛。

由下往上

角度不佳，看不清楚表情。

（（ 讓貓咪的視線
保持面向前方 ））

拍攝者要自行移動相機。

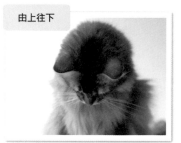
由上往下

完全看不見臉，拍起來沒有意義。

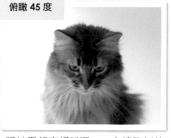
俯瞰 45 度

眼神看起來好兇狠……心情不好的樣子。

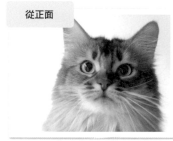
從正面

凸顯貓咪圓亮的眼睛——超可愛！

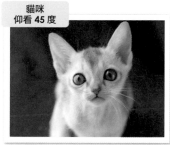
貓咪
仰看 45 度

往上看的表情無辜又可愛。

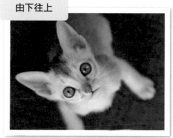
由下往上

表情看起來很緊張。

（（ 讓貓咪的視線
看著鏡頭 ））

利用玩具，誘導貓咪看向鏡頭。

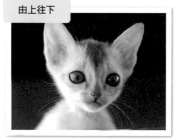
由上往下

由上往下俯看鏡頭，臉看起來很小。

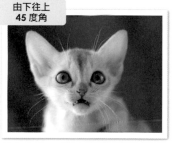
由下往上
45 度角

這個角度，嘴角很迷人。

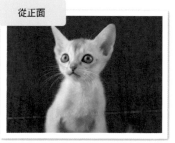
從正面

標準正統的貓咪照片。

「橫幅構圖」
可呈現廣闊感

對焦鎖定在貓咪身上，讓背景在景深外變模糊、呈現出空間感，並在右側刻意留白。再將房間橫樑或層架拍成斜的，照片看起來就會充滿廣闊感。

Photo DATA
PENTAX K5 II ＊ 55mm F1.4 SDM（相當於82mm）＊ F1.8、1／250 秒 ＊ ISO1600＊曝光補償＋2EV ＊ WB 自動

由背景的入鏡比例，決定直或橫幅

想幫貓咪拍攝全身照時，必須更注意入鏡的背景細節，再依照貓咪的姿勢與背景入鏡比例，來決定拍成直幅或橫幅的構圖。

而且片幅中的水平線或垂直線（舉凡窗框或桌子等家具），都要特別注意，當位在片幅正中央時會特別引人注目，而讓人忽略照片的主角：貓咪。構圖的重點，必須「將貓咪凸顯出來」，所以拍照時須觀察背景顏色是否過於強烈，以免蓋過了貓咪的風采。

Photo DATA
Canon EOS 5D ＊24mm ＊ F2.8、1／150 秒 ＊ ISO125 ＊WB 自動

「直幅構圖」
能調整高度

背景家具與臉部毛色相同時，很容易讓貓咪失色，為了凸顯貓咪，可以利用白色牆壁作為背景，拍攝出直幅照片。並從正面進行拍攝，表現出正在走路的感覺。

改變構圖，相同場景也能拍出不同的味道！

避開右側窗戶

此構圖雖然將光圈放大、使背景模糊製造淺景深，但是背景仍嫌過於凌亂。因此利用直幅構圖方式，避免在橫幅照片中拍入更多凌亂背景。

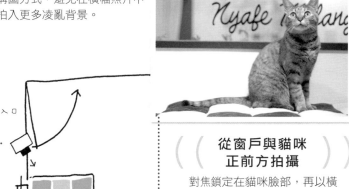

從窗戶與貓咪正前方拍攝

對焦鎖定在貓咪臉部，再以橫幅構圖的方式，將背景文字與貓咪尾巴完全拍入構圖中。背景雖然很亮，但窗框將照片橫切成一半，增加背景變化、又不至於搶過主角風采。

幫貓咪拍照時，必須注意的構圖重點

比方像柵欄或窗框等橫向延伸的線條，與脖子重疊時，會有「脖子被切掉」的錯覺，如果和樹枝等縱向延伸的線條重疊時，則感覺畫面上的物件被「串起來」了。所以決定構圖時，背景也要特別注意。

入口

窗戶

如何選擇合適的鏡頭？

讓窗戶位在左側

讓窗框在構圖中稍微傾斜，並利用直幅構圖，避免凌亂背景入鏡。在寵物咖啡廳拍照時，很難避免不拍到其他客人，所以最好採用直幅構圖方式。

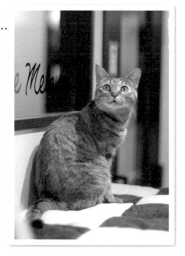

定焦鏡頭

對焦距離固定的鏡頭，輕巧為一大特色。光圈值愈小愈亮，因此可放大光圈，拍出令人印象深刻，充滿朦朧美的照片。

變焦鏡頭

可在固定範圍內選擇對焦距離，所以在相同場所也能分別拍出廣角端與望遠端的照片。最小光圈值較大，因此無法拍出背景模糊的照片。

微距鏡頭

能以更高倍率拍出微距照片，方便拍攝貓咪鬍鬚或五官。而且景深較淺，容易拍出模糊的背景，凸顯拍攝主體。

望遠鏡頭

對焦距離比一般標準鏡頭更長，可拍出前後方拍攝主體距離縮短的「壓縮效果」，是這類鏡頭的最大特徵。光圈放大時，也可以拍出好看的景深效果。

廣角鏡頭

廣角鏡頭的對焦距離比標準鏡頭的 35 ～ 50mm 短。因為最短拍攝距離短，所以可大膽地靠近拍攝主體、拍出特寫照片，並讓大幅背景入鏡。

何謂對焦距離？

鏡頭的對焦距離，就是「視角」（成像範圍）。對焦距離短的鏡頭視角較廣，對焦距離長的鏡頭視角較窄；而對焦距離愈短，拍照時就能愈靠近拍攝主體。因此不同的對焦距離，對拍攝主體而言，就會形成不同的「最短拍攝距離」，而拍攝主體本身的遠近感（穿透感）也會有所變化。

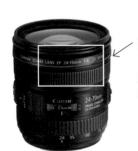

鏡頭的對焦距離

以 E F24-70mm F4L IS USM／Canon 為例

換鏡頭，也是使用數位單眼相機的樂趣之一。鏡頭分為可改變對焦距離的「變焦鏡頭」，以及不可改變對焦距離的「定焦鏡頭」，其中還可區分成廣角、望遠、微距等鏡頭。在購買鏡頭時，可以同時購買可保護鏡頭的「專業保護濾鏡」，避免鏡頭在拍照時損傷。

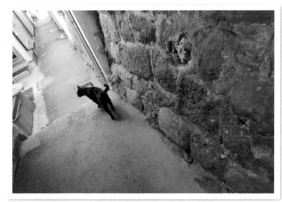

廣角鏡頭：
最適合拍路上的貓咪

廣角鏡頭的優點，就是能將貓咪身邊的氛圍同時入鏡；視角愈廣，愈能將四周的背景拍入片幅中，例如照片中的石牆，讓畫面充分表現出立體感。因此，走在路上發現貓咪時，最適合利用廣角鏡頭進行拍攝。

Photo DATA
OLYMPUS PEN E-P3 ＊ ED12mm F2.0（相當於24mm）＊光圈先決模式（F6.3、1／40秒）＊曝光補償 ±0EV ＊ ISO1600 ＊ WB 自動

使用鏡頭：M.ZUIKO DIGITAL ED 12mm F2.0 ／ OLYMPUS

望遠鏡頭：
最適合拍難接近的貓咪

利用望遠鏡頭的特性，放大光圈使身體或背景變模糊，感覺起來也會更加柔和，讓觀賞者注意力集中在犀利的眼神上。最適合拍攝警戒心較強的貓咪，或是當貓咪位在屋頂上、難以接近時使用。

Photo DATA
Canon EOS 5D MarK III ＊ E F 135mm F2L USM ＊光圈先決模式（F4.0、1／1600秒）＊對焦距離 105mm ＊曝光補償＋0.3EV ＊ ISO100 ＊ WB 自動

使用鏡頭：EF135mm F2L USM ／ Canon

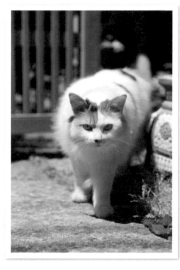

微距鏡頭：
最適合拍攝局部

想要凸顯貓咪毛髮時，可使用近拍、讓照片變模糊，強調出睫毛與體毛尾端不同的延伸質感與柔軟度的對比。也可以近距離特寫鼻子，拍出可愛的照片。

Photo DATA
Canon EOS 5D MarK III ＊ EF 50mm F2.5 Compact Macro ＊光圈先決模式（F5.0、1／80秒）＊曝光補償－0.3EV ＊ ISO200 ＊ WB 自動

使用鏡頭：EF50mm F2.5 Compact Macro ／ Canon

發現當紅部落格貓咪 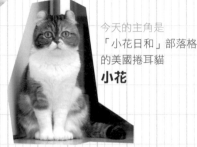 的人氣秘密！

我是小花

今天的主角是
「小花日和」部落格
的美國捲耳貓

小花

可愛的偶像貓咪「小花」，有著圓圓的眼睛和捲捲的耳朵，曾獲選為「E TERE 0655」最上鏡頭貓咪獎。

部落格「小花日和」中有許多小花的可愛照片，再加上詼諧的短文，在貓咪部落格中十分受到讀者歡迎。

接下來，讓我們一起拜訪小花的家，讓飼主岸本崇子與讀者們分享「與貓咪生活的樂趣」，以及「幫貓咪拍照的樂趣」。

攝影＊中山祥代

美國捲耳貓美眉，拍照時四歲。曾出版過專屬攝影集「小花日和」，也曾在「我們女生貓咪部落格」、「E TERE 0655 我的貓咪書」等書中登場。

人氣部落格「小花日和」：

http://calicohana.exblog.jp/

歡迎來我家～

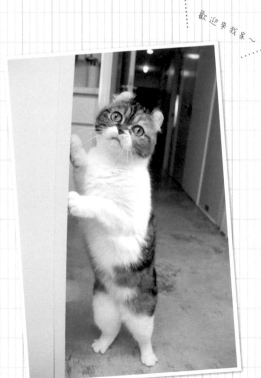

我與岸本太太和小花巧遇，是在居家量販中心附設的寵物店。

岸本太太分享她在和小花相遇前後的心路歷程：「遇到小花之前，我完全沒想過要養貓。所以第一次見到小花時，我並沒有馬上決定要養，轉身就回家了。一周後，我又去了一趟寵物店，店員鼓勵我抱抱小花後，我馬上就下定決心，直接說『我要帶牠回家！』，於是小花就和我一起回家了。」

從此，小花便成為岸本家中的一員。這次拜訪兩夫婦和小花後，讓我再次感受到與貓咪共同生活的魅力，以及幫貓咪拍照時的樂趣。

↑將貓咪用品當作室內裝潢的一部分，選購時也毫不馬虎。

↑家裡隨時保持乾淨整潔，就能想拍就拍。

住起來很舒服喔～

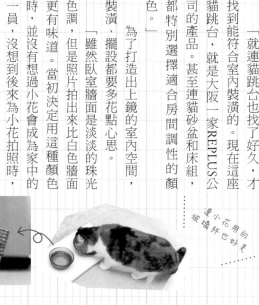

家中有許多色彩繽紛的玩具

連小花用的玻璃杯也好美

在色彩繽紛的貓房中生活

小花住在岸本家精心設計、重建的貓房公寓裡，家具全部好看又上鏡。

「就連貓跳台也找了好久，才找到能符合室內裝潢的。現在這座貓跳台，就是大阪一家REPLUS公司的產品。甚至連貓砂盆和床組，都特別選擇適合房間調性的顏色。」

精心別緻的貓咪用品與室內裝潢

「我本來就喜歡去逛居家飾品店，也很愛家具。當小花來我家後，我大手筆買的沙發都變成貓抓板！老實說，一開始很傷腦筋。」岸本太太笑著說：「不過我還是敗給了小花的可愛，馬上轉變心情、自我安慰，反正再換張沙發布就好了嘛！」不僅自己用的家具，岸本太太對於小花的用品也很講究。

為了打造出上鏡的室內空間，裝潢、擺設都要多花點心思。

「雖然臥室牆面是淡淡的珠光色調，但是照片拍出來比白色牆面更有味道。當初決定用這種顏色時，並沒有想過小花會成為家中的一員，沒想到後來為小花拍照時，效果卻出乎意料的好。」

呢喲喂～

最佳拍照的時機！

可惡！（抓抓）

給我～

為什麼幫貓咪拍照這麼有趣？

號是Nikon的D40X，後來才改用

養小花之後，才開始玩相機。」使用的相機型

剛寫部落格時，「小花好可愛啊！」，不自覺地一直猛按快門（笑）。

「本來我也不太會拍照，開始

將相機放在隨手可得的地方

開始養小花後，才開了「小花日和」部落格。接著岸本太太要和讀者分享，這些部落格上受歡迎的可愛照片，拍攝時有什麼秘密呢？

岸本小太太時就會將相機擺在身邊，只要感覺「就是現在！」，就能立刻拿起相機拍照。不過，還是會有讓主人「特別想捕捉」的瞬間畫面。

「伸懶腰、磨爪子、擺出貓咪特有姿勢的時候，都會想拿起相機拍下來。還有睡著時鼻子塌塌的、歪著頭看人的時候，都會讓我覺得

D5000，最近比較愛用的則是D600。

「幾乎每天都會拍照。有時一天就會拍上幾百張……電腦硬碟空間一下子就滿了，還得外接硬碟才夠用。」

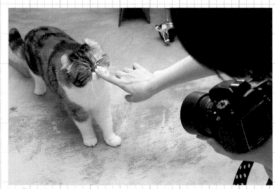

↑「小花，看這邊」。一邊跟貓咪說話，同時按下快門。

服役中的 Nikon D600。用定焦鏡就能拍出充滿蓬鬆感的照片。

➡ 小花跑過來身邊撒嬌的時候最可愛了。

呼啊～

啊

被你看到啦?

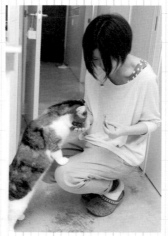

⬆ 幫小花取名的岸本先生說:「因為鼻子上有個特別的花紋,所以才會取名小花。」

與小花生活的點點滴滴

嗅嗅

雖然岸本太太婚前住在娘家時也曾養過貓咪,但是養小花後,才開始親手照料貓咪的大小事,所以生活上也出現了不少變化。

只要有小花在,每天都很幸福

「小花小時候喜歡躲在家具後面,所以打掃房間時連角落都不能放過。現在反而習慣成自然,所以小花到家裡來之後,家裡反而變乾淨了。」

大家應該很難相信「養了貓後,家中反而變乾淨了」。不只如此,主人的生活步調,也隨貓咪的加入起了變化。

「自從家裡有了小花,就很想快點下班,因為一回到家,小花就會在玄關。一看到小花,工作上的疲累就會一掃而空。雖然想出門旅行時不太方便,不過每天都能看到小花,真的很棒!我甚至每天都會對小花說上一百次『你好可愛』呢(笑)!」

雖然總是叫都叫不來,但是只要看著牠,就會感到幸福。只不過是一隻貓咪,但也因為有了牠,豐富了自己的人生。充滿愛的「小花日和」部落格,相信以後也會繼續受到讀者的矚目和喜愛。

※ 採訪編輯於 2013 年 4 月

相機型錄上的「微 4／3 系統規格
（Micro Four Thirds）」
與「APS-C 規格」代表什麼意思？

「換算成35mm片幅」
是什麼意思？

在P38介紹鏡頭時，已經向讀者解說過：相機的對焦距離就是所謂的視角（成像範圍）。對焦距離以mm來表示，數字愈小、成像範圍愈廣。不過，對於焦距離相同的鏡頭，也會因為數位相機感光元件種類的不同，使得成像範圍有所差異。

所謂的感光元件（CCD、CMOS）也稱作影像感測器，就是將進入鏡頭的光線資訊轉換成半導體元件，變成可儲存的電子訊號，等同於傳統相機的底片。而絕大多數的傳統單眼相機，底片尺寸固定為35mm。

不過，數位相機的感光元件尺寸，會依廠牌或機種而有所不同，無法單憑對焦距離來決定視角。因此將「換算成35mm片幅」，統一作為表示對焦距離的基準。

「片幅」如何計算？

所謂的「換算成35mm片幅」，意指將微4／3系統規格與APS-C規格（兩者皆為感光元件的種類）拍攝時的視角，換算成底片尺寸為35mm片幅（24×36mm，也稱作「全片幅」）時對焦距離的視角。

舉例來說，OLYMPUS PEN等相機所使用的微4／3系統規格，其感光元件對角長度大約只有35mm片幅的1／2；換言之，2倍長的對角長度，才是35mm片幅的視角。另外Canon EOS KISS等相機所使用的APS-C規格，對角長度則須乘以1.6倍。選購相機或翻閱本書範例數據時，都可作為參考。

44

Chapter 2

和貓共度的午後小時光

在室內拍攝貓咪的 15 個技巧

在家裡或寵物咖啡廳裡幫貓咪拍照時，需要注意什麼？
接下來就要告訴各位，如何在「昏暗的室內」也能拍出好看照片的秘訣。

1

在室內拍照時，如果感覺過於昏暗，
可用曝光補償加以調整

室內的亮度，其實遠比目測結果更為昏暗。因此由相機自動設定曝光值的話，拍出來的照片往往過暗。這時，你可以試試**借助窗邊的光線**，或是**將「曝光補償」調成正值（＋）**。

由於貓咪的眼睛比人類的眼睛更為敏感，所以要盡量避免將閃光燈對著貓咪。拍照時不妨將曝光補償調成正值，使照片整體看起來變得更加柔和。

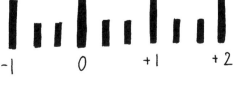

↑ 由窗邊照射進來的光線使房間整體變亮，逆光照射下發亮的鬍鬚反而成為很特別的重點。

暗 ─────────→ 亮

-2　　-1　　0　　+1　　+2

＊一般來說，曝光補償數值 0 為適中亮度。正值愈大愈亮，負值愈大愈暗。但曝光補償的操作方式依各廠牌而異，使用數位單眼（如 Canon）時，可於半按快門鍵後利用控制轉盤進行調整，使用無反光鏡數位單眼（如 OLYMPUS）時，則可按住「＋／－」鍵後再利用轉盤進行調整。

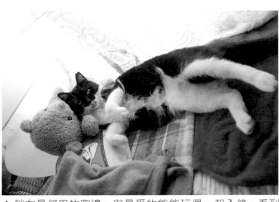

↑ 躺在最舒服的窗邊，與最愛的熊熊玩偶一起入鏡，看到貓咪露出小肚子的放鬆姿勢，令人忍不住跟著微笑。

2 拍照時提高ISO感光度，使快門速度變快，捕捉動態的瞬間

ISO感光度的設定，與曝光補償一樣重要。雖然貓咪平常不一定總是會靈活的不停移動，但是想在寵物咖啡廳幫正在玩耍的貓咪拍照時，這些設定方式便十分重要。

數字愈大感光度愈高，也因為感光度高，所以拍照時的快門速度就會變快。不過感光度愈高，缺點就是容易出現雜訊。所以**幫靜止的貓咪拍照時，可視室內光線，設定在800～6400之間**，上限則依相機而異。

3 將家裡的氛圍一起入鏡，讓照片成為美好的回憶

想在室內幫自家貓咪拍照時，家中背景應該是最常出現的場景。既然想在家裡幫貓咪拍出最愜意的照片，不妨將貓咪身旁的氛圍也一併入鏡。

讓貓咪和最喜歡的玩偶一起拍照，或是將貓咪窩在秘密基地睡覺的姿勢拍下來。將周遭的景色一起入鏡，不只貓咪、就連牠最喜歡的空間也用照片紀錄下來。下次要幫家中貓咪拍照的話，可以試試看這種構圖喔！

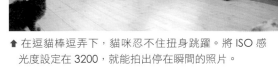

↑ 在逗貓棒逗弄下，貓咪忍不住扭身跳躍。將ISO感光度設定在3200，就能拍出停在瞬間的照片。

4 調整白平衡，重現真實色調

在日光燈或鎢絲燈下拍照時必須特別注意，因為日光燈或鎢絲燈的光線顏色並不相同。相機會忠實重現這些顏色，與肉眼所見不同，所以在室內拍出來的照片，有時會呈現出較黃或較藍的感覺。如果想讓白色貓咪拍起來更白時，就要隨著光線設定白平衡（WB）。

當各位能精準掌握白平衡的設定後，也可以**透過白平衡來改變照片的氛圍**。例如在大太陽的窗邊，將白平衡設定成「陰天」的話，就能拍出偏黃的復古風格，透過改變白平衡，就能表現自己想要的照片感覺。

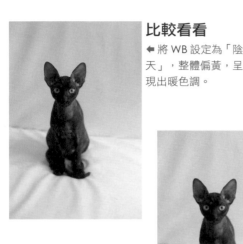

比較看看
◀ 將 WB 設定為「陰天」，整體偏黃，呈現出暖色調。

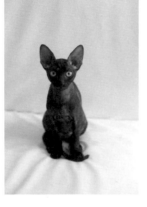

➡ 將 WB 設定為「鎢絲燈」，因此可以降低紅色調，重現肉眼所見的真實色調。

紅色 ←————————→ 藍色

夕陽　燈泡　晴天　陰天　陰影

舉例來說，因為燈泡光線為紅色，所以將白平衡設定為「燈泡」時，就會強調藍色，透過對比色進行補正。

5 把相機擺在手邊，不錯過任何畫面

拍照的最佳時機一瞬即逝，而且貓咪在日常生活中更不會擺好姿勢等著你來拍，所以想要捉住「最可愛」的一瞬間，就得將相機擺在隨手可得的地方。記得，要常常整理記憶卡中的照片，儲存進電腦裡，讓容量永遠有足夠空間拍照。

另外也要記得，**隨時保持屋內整潔，以便隨時按下快門**。不然當貓咪好不容易擺出了可愛表情，結果背景卻亂七八糟，豈不是太可惜了。

6 瞭解家裡的光線 從窗戶的哪一邊照射進來

什麼時候會逆光？貓咪待在哪個地方拍起來比較亮？像這些在自己家裡拍照時的最佳時間或地點，都可以趁著拍照同時好好觀察。只要知道貓咪平時最喜歡窩在哪裡休息，就能拍到可愛的睡姿。

還有，**必須掌握自己家中的光源顏色，才能拍出好照片**，比如像鎢絲燈或日光燈，相機拍出來的顏色都會不同。也可多方嚐試不同的白平衡設定，找出自己最滿意的設定方式。

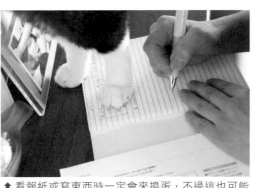

↑ 看報紙或寫東西時一定會來搗蛋，不過這也可能是在提醒我「多關心牠」的意思吧！

7 挑戰如何拍出別有風味的家庭照！

想和家中一員的貓咪拍合照時，雖然不缺紀念照風格的正式照片，但總覺得少了些日常生活中最自然的瞬間。

日常生活中，常常可以看到貓咪逗趣的畫面，即使沒拍到臉，只要能拍下當時的情景，就能成為美好的回憶。類似這種風格的照片，才是最棒的家庭照。

利用自然光，
在室內也能拍出溫暖自然的照片

寵物咖啡廳裡的這隻三色貓，目前在等人認養，他喜歡窩在老地方曬太陽。拍這張照片時，距離貓咪僅一公尺左右，而且拍攝者是整個人趴在地板上。

因為前方有根柱子，背景是書架，所以縮小光圈值至F1.8進行拍攝，凸顯貓咪。側光很強，因此拍攝時要特別注意角度，避免臉部變暗。

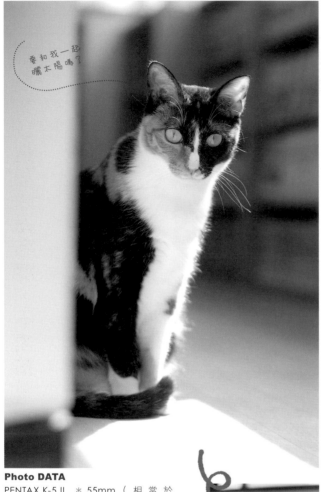

要和我一起曬太陽嗎？

← 出聲叫喚貓咪，等他轉頭過來的瞬間。拍攝時對焦在眼睛上。

Photo DATA
PENTAX K-5 II ＊55mm（相當於82mm）＊光圈先決模式（F 1.8、1／400 秒）＊ISO100 ＊曝光補償＋2EV ＊WB 自動 ＊攝影◎ Sakura Ishihara

➡ 窗邊容易出現逆光，所以貓咪臉部常會變暗。此時可讓貓咪臉部稍微往上，或是讓貓咪面朝窗戶，使光線照到眼睛，就能拍出柔美的照片。

自然光（側光）

🐾 **Point**
善用自然光，即使在室內也能拍出明亮照片。不過，利用側光時須注意角度，才能避免臉部變暗。

善用窗簾調整逆光亮度，不怕拍出一團黑

五月裡的某個大晴天，夕陽耀眼的傍晚時分，有隻貓咪正窩在貓跳台上曬太陽。拍照時只運用了微弱的自然光，也就是從貓咪後方窗戶，穿過竹簾照進室內的逆光。

拍攝時，距離約貓咪一公尺遠，將光圈值縮小，調整變焦倍率，所以背景的竹簾完全變模糊，呈現出柔美的感覺。不過要注意，在拍攝白貓時，最好將曝光補償調成正值。

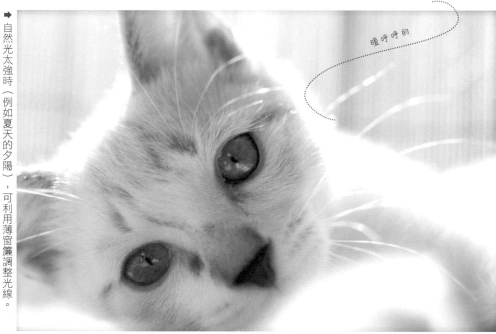

微弱逆光

竹簾

1m

暖呼呼的

➡ 自然光太強時（例如夏天的夕陽），可利用薄窗簾調整光線。

 Point

運用竹簾或窗簾調整逆光的強度。
再配合貓咪顏色設定曝光補償，就
能拍出好看的照片。

Photo DATA
Canon EOS 50D ＊ Sigma 17-70mm F2.8 — 4.5DC Marco ＊光圈先決模式（F6.3、1／1250秒）＊對焦距離62mm（相當於99mm）＊ISO1000 ＊曝光補償＋1.7EV ＊WB 陰天 ＊攝影◎中山祥代

貓咪俏皮打滾時，最適合用仰角拍攝

貓咪放鬆露出肚子時，是最佳的拍照對象。一旦發現貓咪擺出這種姿勢，記得先找出最佳角度。

從正面拍攝當然也很可愛，不過這種照片最好能強調出貓咪大方露出肚皮打盹的感覺，所以可從貓咪後腳處的低角度取景。另外，不妨將鏡頭貼近後腳，大膽地使前景（貓咪後腳）變模糊，呈現出俏皮的感覺。

來揉我的肚肚嘛～

↑ 如果是家裡的寵物貓，可以趁著睡覺時揉牠的肚皮，讓貓咪仰躺下來呈現放鬆狀態。

Photo DATA
OLYMPUS OM-D E-M5 ＊12mm F 2.0（相當於24mm）＊光圈先決模式（F 3.5、1／13秒）＊ISO1600 ＊曝光補償＋0.3EV ＊WB 自動 ＊攝影◎金森玲奈

自然光

❀ Point

貓咪打滾時動作較少，正是嘗試不同角度的大好機會，不妨大膽地從下往上拍攝看看。

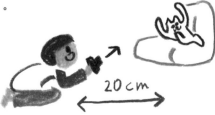
20cm

52

打哈欠的瞬間，捕捉貓舌頭上的粗糙質感

貓咪全身上下都很柔軟，唯一看起來粗糙的地方就是舌頭，想拍到這個部位的最佳時機，當然就是「打哈欠」的瞬間，記得先對焦在嘴角處。

貓咪打哈欠只有短短一瞬間，**因此須設定成高速快門，或是將光圈值放大（光圈縮小）**，這樣即使貓咪打哈欠時動了一下，造成稍微失焦的情形，也不算失敗的照片。

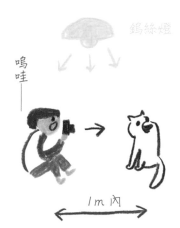

鎢絲燈

嗚哇—

1m內

呼哇啊～

➡ 拍攝打哈欠的照片時，秘訣就是要在「一開始張開嘴巴」時便按下快門。

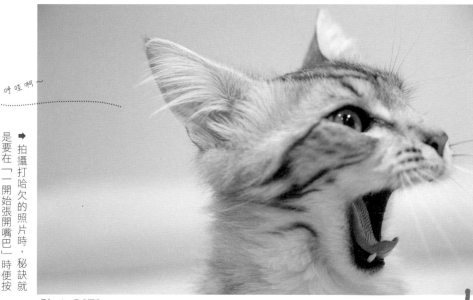

Photo DATA
Canon EOS 50D Mark II ＊ EF24-105mm F4L IS USM ＊光圈先決模式（F4.5、1／40秒） ＊對焦距離85mm ＊ISO800 ＊曝光補償＋3.0EV ＊WB自動 ＊攝影◎金森玲奈

🐾 Point
先將光圈值放大，對焦在嘴巴上，等到開始張嘴打哈欠的瞬間，立刻按下快門！

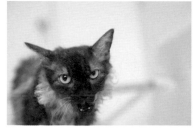

← 想要拍出舌頭上的粗糙質感，必須在一開始打哈欠時就按下快門，不過等到打完哈欠才按下快門，也能拍到舌頭的背面。

將桌椅加入構圖時，注意線條保持平行

最推薦初學者拍攝的場景，就是貓咪從椅背突然冒出頭來的畫面。拍攝時，記得繞到椅背的另一側，而拍攝時的角度，則必須能夠捕捉貓咪突然冒出臉來的瞬間。吸引貓咪視線時，可將玩具藏在椅背後方，逗弄貓咪注意。

構圖取景的秘訣，就是將後方橫線保持「平行」，使背景單純化，這樣就能簡單拍出可愛的照片了。

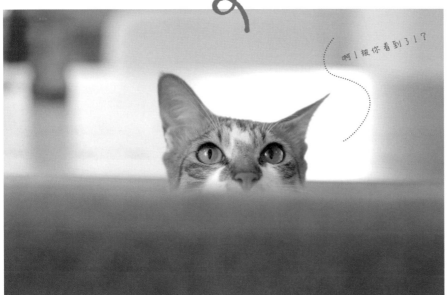

→ 將玩具藏在椅背後方逗弄貓咪，忽然出現、忽然消失的玩具會讓貓咪很興奮。貓咪靠在椅背上緊抓住不放的姿勢，拍起來也很可愛。因為貓咪動作很快，所以拍照時快門速度須設定在1／160秒以上。

← 鼻子若隱若現的樣子，就是最可愛的重點。

啊！被你看到了？

Photo DATA

PENTAX K5 II ＊ 55mm（相當於 82mm） ＊F 2、1／160 秒 ＊ ISO800 ＊曝光補償＋2EV ＊ WB 自動 ＊攝影◎ Sakura Ishihara

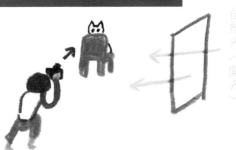

自然光（側光）

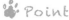 Point

貓咪待在沙發上時，須繞到沙發背面，利用逗貓棒吸引貓咪注意。記得使沙發橫向線條保持平行。

縮小光圈值，拍出小喵的毛茸茸感覺

鎢絲燈

不管怎麼拍
都好可愛⋯

1m

小貓咪柔軟的貓毛質感格外特別，想要拍出毛茸茸的感覺，可以將光圈值縮小（光圈放大），讓背景變模糊，才能凸顯出貓毛的柔軟度。拍攝時，須選擇簡潔明亮的背景，才能避免貓毛與變模糊的背景融為一體，也更能強調出質感。

另外，想使貓毛看起來根根分明時，可以試著在逆光下進行拍攝。

➡ 背景色比貓毛更深時，會使貓毛與背景融為一體，要特別注意。

唔人家玩嘛

Photo DATA
Canon EOS 5D MarkII ＊ EF 135mm F2L USM ＊光圈先決模式（F 3.5、1／400 秒） ＊ 對焦距離 135mm ＊ ISO3200 ＊曝光補償＋0.7EV ＊ WB 自動 ＊攝影◎金森玲奈

 Point
在逆光下拍照，可縮小光圈值，使背景模糊，以便凸顯出小貓咪毛茸茸的感覺。

利用玩具，拍出圓滾滾的貓咪瞳孔

照片拍攝於陰天的室內，混合光源來自於背後的一大片窗戶，以及白色日光燈照明。利用玩具逗弄貓咪，趁著貓咪目不轉睛的瞬間按下快門。

這張照片雖然是坐著拍，不過還有更簡單的拍攝方法：將貓咪最愛的玩具放在地板上移動，吸引貓咪注意後、牠的瞳孔就會放大。

不過，此時最好距離貓咪遠一點，趴在地上和玩具等高的位置，再調整變焦倍率進行拍攝。

➤ 比較看看還沒拿出玩具之前的瞳孔大小，等會兒貓只要一看到玩具，瞳孔就會變大！我們就是要捕捉到這一瞬間的表情。

➤ 拿出玩具時，貓咪正專注地往上看的樣子。背後從窗邊照射進來的光線也很吸睛。

是玩具！玩具耶！

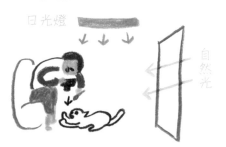

日光燈　自然光

Photo DATA
PENTAX K5 II ＊55mm（相當於82mm）＊F 1.8、1／250 秒＊ISO800＊曝光補償＋5EV＊WB自動＊攝影◎ Sakura Ishihara

 Point

讓貓咪看到玩具的瞬間，瞳孔會馬上變圓，一定要立刻拍下來；記得相機要擺在與玩具等高的位置。

透過高速快門，捕捉故事性的瞬間畫面

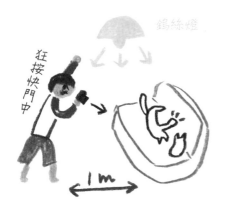

鎢絲燈

狂按快門中

1m

貓咪聚在一起打鬧玩樂時，就是拍攝貓咪出拳的最佳時機；貓咪出拳時間很短暫，所以很難抓準時間按下快門。

尤其是在室內拍照時，切記要先提高ISO感光度與快門速度。接著只要耐心觀察貓咪們的動作，等到貓咪不斷出拳時就能按下快門，而且須對焦在眼睛，而非貓掌上。

嚐嚐我的貓拳！

➡ 兩隻貓咪正在玩耍時，不想錯過任何精彩的瞬間，記得事先設定好快門速度，隨時作好準備。

Photo DATA
Canon EOS 5D Mark III ＊EF 24-105mm F4L IS USM ＊光圈先決模式（F 3.5、1／400 秒）＊對焦距離 105mm ＊ISO2500 ＊曝光補償＋0.7EV ＊WB 自動 ＊攝影◎金森玲奈

Point

調高快門速度，就能拍出貓拳在半空中揮舞的照片。

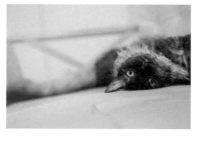

⬅ 拍到貓咪伸懶腰時將手伸長的瞬間，一付懶洋洋的淘氣模樣實在太可愛！趕緊對焦在眼睛，捕捉這難得的一瞬間。

拍攝跳躍的照片時，對焦在玩具上

在大晴天明亮的窗邊，將貓咪最喜歡的玩具從天花板上吊掛在貓咪頭頂，吸引牠跳起來撥弄玩具。對焦鎖定在玩具蝴蝶上，等貓咪準備撲向蝴蝶時，再連拍三、四張照片。快門速度須設定在1／640秒以上，否則貓咪會模糊不清，為了配合快門速度，同時要調高ISO感光度（1600以上）並調整曝光。

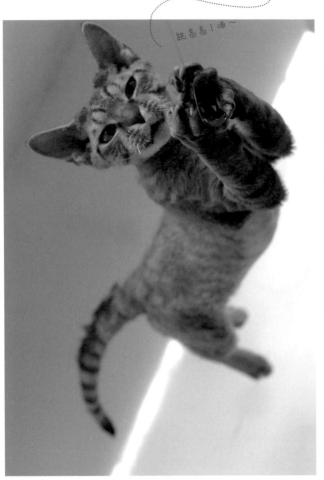

← 光圈值設定在 F5，對焦範圍愈廣、愈容易拍攝。

跳高高！喵～

Photo DATA
PENTAX K5 II ＊55mm（相當於82mm）＊F5、1／1000秒 ＊ISO3200 ＊曝光補償＋5EV ＊WB自動 ＊攝影◎Sakura Ishihara

自然光（側光）

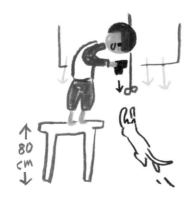

↑ 80 CM ↓

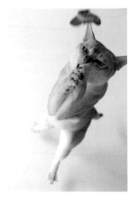

➡ 貓咪正在跳躍時，從正上方採俯瞰方式，就能拍攝到貓咪的臉部表情。貓咪想要抓住玩具而雙手合十的「拜託姿勢」，看起來也很有意思。

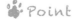 **Point**
對焦鎖定在吊掛下來的玩具上，靜酌貓咪跳躍的瞬間，連拍三～四張照片。

鎢絲燈

超放鬆

1m

人和貓咪同時入鏡，背景愈乾淨愈好

貓咪躺在人的臂彎裡，完全放鬆仰睡的樣子，讓人不禁將目光停留在貓咪舒服的表情，以及配合得恰到好處的溫柔臂彎上。

這張照片為了讓人注意到貓咪有趣的姿勢，所以**背景刻意捨棄人物臉部不加以入鏡**。透過抱著貓咪的手與貓咪躺在懷抱裡的表情、姿勢，呈現出彼此間最幸福的瞬間。

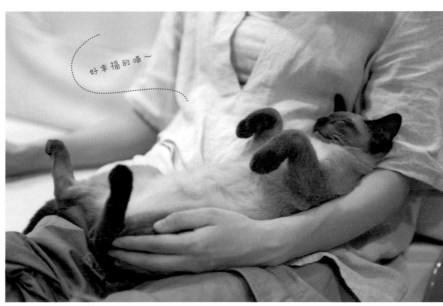

➡ 背景愈簡單明亮愈好，所以除了人物與貓咪之外，須避免其他物品入鏡。

好幸福的喵～

Photo DATA
Canon EOS 5D MarkII ＊EF 28-70mm F2.8L USM ＊F 2.8、
1／30 秒 ＊對焦距離 68mm ＊ISO800 ＊曝光補償＋ 0.3EV
＊WB 3200K ＊攝影◎金森玲奈

➡ 小貓趴在人的膝蓋上打盹時，可以大膽地拿起相機靠近。為了近拍小貓咪充滿安全感睡著的表情，要將光圈值縮小，僅對焦在臉部。

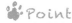Point

刻意捨棄人物的臉部，特寫貓咪的表情與有趣姿勢！

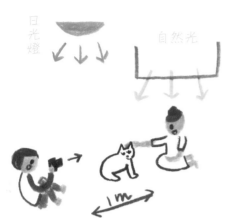

鏡頭與貓咪同高，捕捉牠愛主人的表情

寵物貓咪最放鬆的表情，可以透過與主人的相處中一窺一二。看看照片中貓咪在主人撫摸下，眼裡只有主人的表情，充滿了對彼此的信任與愛。

這時貓咪的眼神實在太令人印象深刻，為了完整補捉，可以蹲下來、使相機與貓的視線等高，並對焦在貓咪眼睛上，才能完全呈現出貓咪與飼主彼此間的情感。

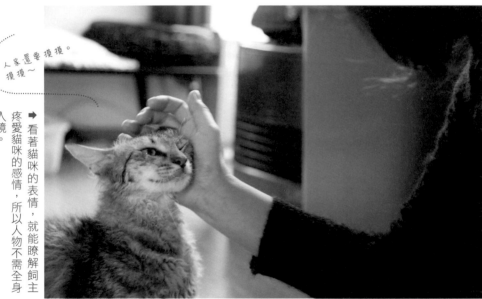

人家還要摸摸。
摸摸～

➡ 看著貓咪的表情，就能瞭解飼主疼愛貓咪的感情，所以人物不需全身入鏡。

Photo DATA
Canon EOS 5D Mark II ＊ EF 24-105mm F4L IS USM ＊光圈先決模式（F 4.5、1／80秒）＊對焦距離85mm ＊ISO800 ＊曝光補償＋0.3EV ＊WB 自動 ＊攝影◎金森玲奈

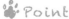 Point

視線保持與貓咪等高。
當人與貓咪接觸時，將貓咪的表情當作主要構圖。

⬅ 狗狗和貓咪一樣，都能透過尾巴表達情緒。開心時尾巴會伸得長長的，稍微左右擺動。所以不看表情，也能從這些動作感受到內心的情感。

室內逆光時，善用外接閃光燈拍出明亮照片

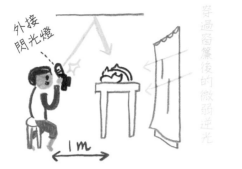

外接閃光燈

穿過窗簾後的微弱逆光

1m

小貓咪們的背景為窗戶，室內是逆光，在逆光下拍照時，貓咪臉部容易變暗，**須將曝光補償調成正值**；而且小貓咪動作很快，拍照時也須**調高快門速度**。

此外，為了增加進光量，也可使用外接閃光燈。拍攝時將閃光燈朝上，使光源從天花板反射製造出頂光，就能拍出明亮的照片。

➡ 利用白色天花板反射光線，避免拍出泛黃的照片。

那是什麼？

Photo DATA

Canon EOS 50D ＊ Sigma 17-70mm F 2.8-4.5 DC Marco ＊光圈先決模式（Ｆ4、1／125）＊對焦距離19mm（相當於30mm）＊ISO1250 ＊曝光補償＋2.3EV ＊WB 自動 ＊攝影◎中山祥代

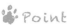

Point

在逆光的室內拍照時，
將外接閃光燈光線由天花板反射，
營造出明亮的空間。

想讓一群貓咪同時看鏡頭？拿出玩具就對了

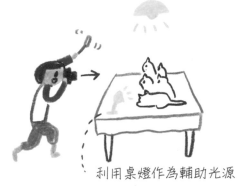

鎢絲燈

利用桌燈作為輔助光源

這張照片拍攝於寵物咖啡廳，活用貓咪好奇心旺盛的習性，將新桌布鋪在桌上佈置好，等貓咪們聚集過來時，再用逗貓棒吸引全部貓咪的注意，同時按下快門。

將桌布鋪在地板上同樣會讓貓咪聚集過來，不過貓咪不會靠在一起，所以較難進行拍攝。但是只要鋪在桌子上，就能讓貓咪靠在有限的空間裡，所以拍攝起來也比較方便。

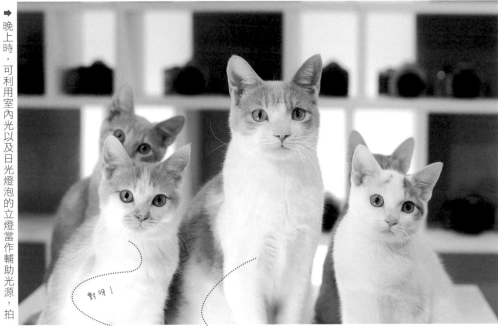

➡ 晚上時，可利用室內光以及日光燈泡的立燈當作輔助光源，拍出明亮的照片。

對呀！

我們第一次拍全家福吧！？

Photo DATA
PENTAX K-r ＊55mm（相當於82mm）＊F 4、1／80秒 ＊ISO800 ＊WB 自動 ＊攝影◎ Sakura Ishihara

🐾 Point
要吸引一群貓咪過來拍照時，將新桌布鋪在小空間，讓貓咪聚集過來後，再利用玩具吸引貓咪注意。

讓當季裝飾品入鏡，拍出明信片般的好照片

利用充滿季節感的裝飾品，就能拍出類似賀年卡或明信片般的好照片。在百圓商店就能買到充滿季節感的裝飾品，一點都不難。初學者想利用裝飾品拍照時，只要趁著貓咪睡著後，將裝飾品擺在一旁即可。

想要將裝飾品放在貓咪頭上拍攝時，記得先溫柔撫摸貓咪頭部後再放上去，這樣比較容易成功。等拍攝技巧純熟後，再趁著貓咪醒著時挑戰看看。

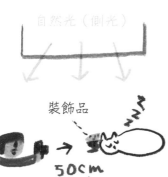

自然光（側光）

裝飾品

50cm

今年也請多多指教～喵

➡ 想拍出有賀年氣氛的照片時，只要擺放當年度的生肖玩偶，看起來就很可愛。

Photo DATA
OLYMPUSPEN E-P ＊
14-42mm 1：3-5.6 ＊
光圈先決模式（F 4、1
／80 秒）＊對焦距離
15mm（相當於
30mm）＊ISO200
＊曝光補償＋0.7FV
＊WB 自動 ＊攝影◎
中山祥代

⬅ 將橘子裝飾品放在小貓咪頭上（注意！使用輕的裝飾品）。拍照時使用外接閃光燈，將光線由天花板反射回來（→ P127）。

🐾Point
趁著貓咪睡著時，再使用裝飾品拍照，最好使用充滿季節感的裝飾品。

將日常雜貨入鏡，豐富照片層次

這張照片拍攝於陰天傍晚，靠近窗邊的位置。趁著貓咪窩在腳踏墊上打盹時，佈置一張小桌子，再放上顏色好看的玻璃瓶。並且對焦在貓咪身上，就能拍出隱約看得出玻璃瓶樣子的照片。

拍攝貓咪與雜貨時，不方便移動貓咪的位置，所以最好**趁著貓咪睡著或佇立不動時，將雜貨佈置完畢。**

靜悄悄

陰天下柔和的自然光

➡ 使用有色的玻璃瓶，即使模糊後還能看出顏色，拍起來比較好看。

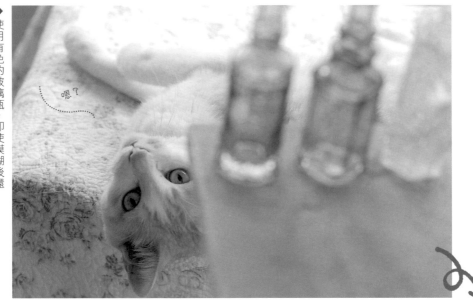

嗯？

Photo DATA
PENTAX K5 II ＊55mm（相當於82mm）＊F 3.5、1／125 秒 ＊ISO800 ＊曝光補償＋2EV ＊WB 自動 ＊攝影◎ Sakura Ishihara

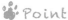 Point
趁著貓咪動作較少的時候佈置桌子與雜貨，並將光圈值縮小，製造模糊的前景（雜貨）。

➡ 用相同距離拍攝雜貨與貓咪時，先將雜貨佈置好，貓咪就會自己湊過來東聞聞西嗅嗅，此時正是按下快門的最佳時機。拍攝這種照片時，無法使前景模糊，不過只要抓對角度，清楚拍下貓咪表情，就能拍出很可愛的照片。

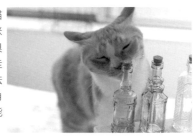

為貓拍照，
讓我回到攝影的初衷。
—— 專訪作者 Sakura Ishihara ——

畢業於東京工藝大學攝影學科。透過貓咪血統情報，提供飼主聯繫服務，也是「Catly」負責人。作品散見女性流行雜誌、生活休閒雜誌，後來成為貓咪專業攝影師，經常於電視、雜誌、書籍等媒體中擔任監製、攝影、撰文等工作。本身也經常舉辦貓咪寫真活動與攝影教室（→ P80），擁有一級愛玩動物飼養管理師證照。
http://sakuraquiet.me
愛用相機：PENTAX K5 II、PENTAX Q

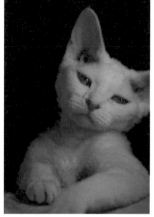

↑ 幫我家的白貓馬蒂拍照時，使用了藍色、粉紅色、白色的LED燈。感覺貓咪像是坐在吧台上，臉上浮現出慵懶的表情（笑）。

自從我有記憶以來，家裡就一直有養貓，於是我耳濡目染下變成了愛貓人士。另外還養了狗狗、烏龜、金魚等動物，大家一起生活著，所以想幫動物拍照時，隨時都能拍得到。

一開始使用的是拍立得相機和全自動相機，上了高中三年級後，才用零用錢買了一台二手單眼相機（當時仍為底片相機）。大學畢業後成為攝影師，接觸過各式各樣的拍攝對象，後來想回歸初衷時，才發現對自己而言，拍照時最能展現情感的拍攝主角就是「貓咪」。從此之後，就成為專門為貓咪拍照的攝影師，直到現在。

幫貓咪拍照時，可以拿著玩具一起玩耍，也可以和貓咪說話，甚至把貓咪抱起來溝通，同時拍照。這就像在練習怎麼談戀愛一樣，我的拍攝心得就是：對於容易忽冷忽熱的貓咪，當牠沒心情時千萬別黏著牠，所以這時候，不妨拍牠睡覺的樣子，也能拍出好可愛的貓咪照片！

就像在練習怎麼談戀愛一樣，牠不想，千萬不要硬黏上去。

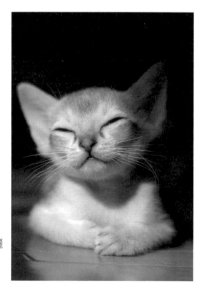

➡ 在我家出生的新加坡貓「阿嘉莎」，這是牠第一次曬太陽時所拍下的照片。因為暖洋洋的陽光曬起來很舒服，不由得面露微笑的瞬間，也是令人印象深刻的一張照片。

PART 1

攝影達人 & 人氣部落客
分享貓咪隨手拍

不藏私

Cat's Photo!

愛貓成痴的五十位創作者與部落客,分享他們最愛的貓咪照片,
除了活用背景的構圖説明,他們也大方透露拍攝的秘訣。
一起來看看這些貓咪們可愛又好笑的療癒照吧!

攝影師
矢野美佐江
http://ameblo.jp/noblexxx/

數位單眼資歷四年,愛用相機為 Canon EOS kiss X5。
她在 2013 年試著以室內裝潢為背景,拍攝貓咪在其中
的獨特場景,並以此主題推出「貓咪裝潢」寫真書。認
為貓咪的肉球最療癒。

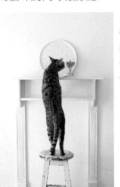

◀ 對花朵很感興趣的貓咪:
鵪鶉。從家具正前方取景拍
攝,注意保持家具線條的水
平。其實在拍完照後,鵪鶉還
偷偷咬走了一朵花……

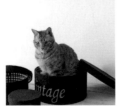

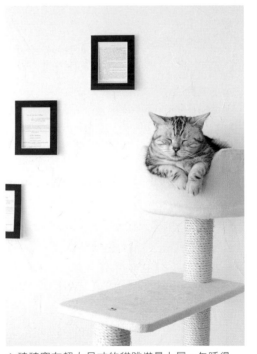

➡ 雷歐自己跑進擺在地上的箱子
裡。想讓構圖呈現出「孤獨感」,
所以讓上方大片留白。

⬆ 琦琦窩在超大尺寸的貓跳塔最上層,午睡得
正香甜。因為光線從左側來,避免右側變暗,拍
照時使用了反光板。

「貓咪妮娜小姐」

http://yaplog.jp/ninasan/

喵主人：和歌

拍照資歷六年，愛用相機為 Canon EOS kiss F。自從養了亞子後，才開始迷上攝影。一開始使用手機拍照，後來為了幫貓咪留下更好看的照片，才買了單眼相機。

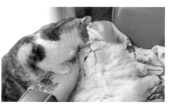

← 亞子正在向妮娜撒嬌的樣子。亞子想叫醒妮娜，所以拉長身體爬到沙發上幫妮娜理毛。

→ 在左下方的貓咪雜貨裝飾品，正巧與兩隻貓咪的花色一樣，自己很喜歡，因此特別加入構圖中。

「貓柳部落格」

http://nekoyanagi.net/

喵主人：亞亞

拍照資歷七年，愛用相機為 Canon EOS 5D Mark III。認為貓柳「不僅是家中的一員，更是全家人的偶像與一家之主」。在幫貓柳拍照時，不知不覺迷上了攝影。

← 剛洗完澡的貓柳。因為不喜歡洗澡，所以一直抬起頭來看著門口，一付想趕快奪門而出的樣子。拍照時對焦在眼睛上，讓貓咪「想衝出去」的表情一目瞭然，並用直幅構圖的方式，讓濕答答的狼狽貓柳可以全身入鏡。

→ 正在玩 Mac Book，動作和人類一模一樣，看起來十分有趣。拍照時須提高快門速度，並用連拍模式。

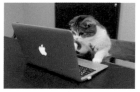

「虎霸王拉姆」

http://toranokolam.blog31.fc2.com/

喵主人：野里

拍照資歷四年，單眼相機資歷二年，愛用相機為 OLYMPUS PEN Lite E-PL2。認為貓「就像自己的小孩一樣」。部落格上並有販售手作貓咪服裝與小配件。「@拉姆」http://atlam.cart.fc2.com

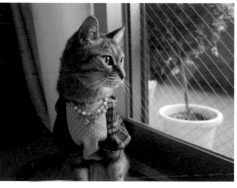

← 拉姆穿著粉紅色洋裝，正在看著外頭陽台的樣子。戶外光線正好投射進眼睛裡，發出閃耀的光芒。這張照片是利用自動模式所拍攝下來的。

「我家的小小外星人」

http://mylittlealien.blog.fc2.com

喵主人：**yayoi**

現居於里斯本郊外，年齡＝愛貓資歷。拍照資歷兩年，愛用相機為 Nikon D7000。想與大家分享愛貓斯芬克斯彷彿外星人般的行為舉止，才開始接觸攝影。

➡ 拉度那玩累了，正在休息，還穿著一身蜜蜂條紋的服裝，擺出一付模特兒般的表情。拍照時須降低 ISO 感光度，放慢快門速度，等到貓咪靜止不動時按下快門，才能拍出鮮明的照片。

⬆ 在里斯本郊外的散步途中，拉度那跑到花田中暫時休息片刻。花團錦簇下，拉度那佇立在花海間融為一體，可能感覺自己也變成了一朵花了……

「大福妮琪」

http://daihukunikki.blog.shinobi.jp/

喵主人：**三井**

拍照資歷四年，愛用相機是 SONY Cyber-shot DSC-HXI。打從懂事起就很喜歡貓咪，四年前的某一天外出散步時，愛上幫貓咪拍照的感覺，後來才遇見了愛貓大福。「每天都能從貓咪身上獲得療癒、元氣與歡笑。」

⬅ 寒冷的冬天早上，讓貓咪穿上連帽外套，感覺像要早起外出慢跑的樣子。拍照時，為了凸顯出橘色連帽外套，盡量選擇單純的背景。

➡ 幫貓咪穿上聖誕服飾後，想讓牠和聖誕樹一起合照。此時貓咪正好對聖誕樹很感興趣，所以一直盯著看。但是構圖取景時，只拍入一部分的聖誕樹。要特別注意，幫貓咪打扮好後，要在短時間內完成拍攝工作。

「橘色虎斑與黑白八字眉」

http://mochamugi.blog88.fc2.com/

喵主人：**若林隆**

拍照資歷六年，愛用相機為 Canon EOS 40D。開始養貓後，一開始打算用照片寫日記，不過總是拍不出好看的照片，所以才會開始認真研究相機和攝影。

⬆ 正在準備餐點時，小麥用一付「手腳快一點」的嫌棄表情瞪著我看。不喜歡被盯著瞧的感覺，所以把貓罐頭的肉汁塗在貓掌上，才會拍下這張小麥拼命舔著肉球的照片。

攝影作家／攝影師
達郎
http://ss-tatsuro.com/

拍照資歷十八年，愛用相機為 Canon EOS IDs 與 5D。有多本貓咪寫真集著作（《喜歡的方式》等）。認為愛貓擁有「老婆、小妹、模特兒」三重身份。愛貓瑪容以攝影助理的角色，在連載的四格漫畫中登場（請搜尋「貓咪攝影師達郎」）。

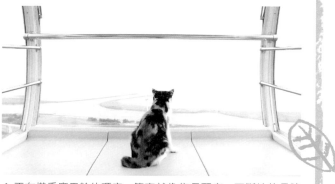

⬆ 正在搭乘摩天輪的瑪容，簡直就像隻長頸鹿，不斷地伸長脖子張望四週景色。只要將外頭與摩天輪內的進光量調整一致，就能拍出外頭的景色，所以使用兩片銀色反光板，將光線反射在瑪容身上。

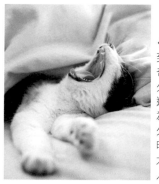

⬅ 瑪容只要一聽到口哨聲，就會很奇怪地一直打哈欠，這張照片也是邊吹口哨邊拍的。為了表現正在打哈欠的臨場感，拍攝時的快門速度不能太慢，要設定在 1／85 秒。

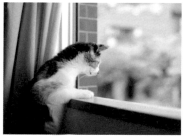

⬅ 夏天只要一打開窗戶，瑪容就會像這樣把頭伸出去看外頭，而且怎麼看都不厭倦，我想大概是對隔壁幼稚園傳來的小朋友嬉鬧聲很感興趣。為了善用自然光，所以拍照時將室內燈都關掉。

「見留喜久.net」
http://mirukiku.net/

喵主人：mik

拍照資歷九年，愛用相機是 Canon EOS kiss Digital N。自從將小浪貓撿回家養後，就想多幫貓咪拍照，於是開始加入攝影行列。認為貓咪最大的魅力就是「柔軟的存在感」。

⬆ 雨停後，將公園的八重櫻撿回家，放在見留頭上當裝飾。本人好像不是很開心的樣子，擺出一張苦瓜臉。可愛的花朵與心情不好的貓咪，這種落差感覺好有趣。

⬆ 兩隻貓見留與喜久，感情融洽窩在籃子裡休息。涼爽的微風從大開的窗戶吹進來，貓咪們瞇起了眼睛，特別將這種很有感覺的表情拍下來。

「Tunaman Comes」
http://tunamancomes.
blogspot.ae/

喵主人：熊代佳子

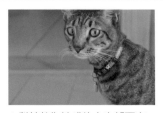

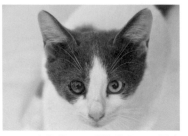

拍照資歷八年，現居杜拜，愛用相機為 Nikon D 90。杜拜有許多流浪貓，連自己的九隻愛貓原本也是浪貓，因此在記錄貓咪幸運生活的同時，也希望透過部落格，讓大家多多關注流浪貓問題。

⬆ 對於較為敏感的小次郎而言，住在玄關外頭的一隻大貓似乎讓牠感到相當頭疼。這天，牠也感受到大門另一頭的氣息，所以神經十分緊繃。只要看看鬍鬚與耳朵的樣子，就能看出貓咪想一夫當關的心情。

⬆ 原本想拍下可愛的動作，不過步智突然靠了過來，意外地留下了牠細緻的表情與個性。牠雖然年紀還小，但是個性堅毅，只要拿起相機對著牠，牠也會不甘示弱地瞪著相機看。

插畫家
津田蘭子

http://t-ranko.com/
http://blog.goo.ne.jp/hanamaruday/

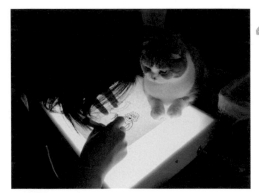

拍照資歷不到一年，愛用相機為 Panasonic LU-MIX G 與 SONY Cyber-shot，也會使用 iPhone 拍照。愛貓成痴，特別為貓開了部落格。認為愛貓是「招來幸福的貓咪」。

⬆ 快要截稿了，所以一大早就穿著睡衣頂著一頭亂髮忙工作，圓圓也在一旁為我加油。在光桌燈光照射下，特寫了圓圓的表情。拍攝者為外子。

⬆ 在看得見櫻花樹的窗邊拍下了這張照片。原本想讓兩隻愛貓同時入鏡，無奈無法如願。因在逆光下拍攝，所以拍完後調整了照片彩度。

➡ 小花和圓圓從門與牆壁間的縫隙間探頭探腦的樣子。貓咪們很喜歡窩在狹窄的空間裡，本來是圓圓先發現這個地方的，後來連小花也擠了進來，所以還發生了一點小爭執（笑）。

Cat's Photo!

「胖強尼。」
http://ameblo.jp/e-blog2/
喵主人：八穗

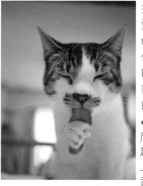

拍照資歷 10 年左右。愛用相機為 Panasonic LUMIX GF1（偶而使用 OLYMPUS PEN Lite E-PL2）。想將愛貓的照片放在家裡作裝飾，才開始玩相機。

◀ 吃完飯一臉滿足的強尼。趁著貓咪正在舔手，趕緊拿起相機對焦在舌頭上連拍。沒想到能拍到吐舌頭的照片，真叫人開心。

➡ 肉球正好並排在一起的瞬間。想拍出好看的粉紅色肉球，就要趁著貓咪睡著時偷偷拍照。因為擔心會吵醒貓咪，所以小心翼翼地靠近，調整變焦倍率放大拍攝。

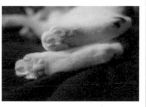

「Moacrie」
http://moacrie .com/
喵主人：阿桂

拍照資歷六年，愛用相機為 SONY α 55 與 NEX-5R。年齡＝愛貓資歷。原本是個 3C 用品迷，等到自己開始養貓後，才開始喜歡上攝影。

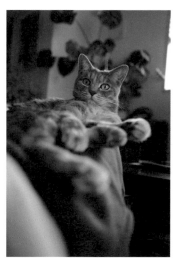

◀ 利用廣角鏡，將栗江正窩在腿上休息的樣子拍攝下來。因為屋內背景較為雜亂，所以將光圈放大使背景模糊。

「貓咪散步」
http://necosanpo.exblog.jp/
喵主人：喵布奇諾

數位單眼相機資歷四年。愛用相機為 Canon EOS kiss X2。搬出老家後，因為新家禁止養貓，所以會帶著相機外出散步，尋找貓咪的蹤影。覺得貓咪是「最可愛且最重要的寶貝」。

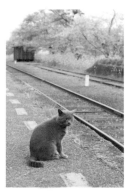

◀ 正在小湊鐵道某車站月台上閒晃散步的貓咪，追上去後卻突然停下來等我。構圖取景時，將充滿春意的櫻花與油菜花　同入鏡。

➡ 在京都某神社鈴噹下打瞌睡的貓咪。當時外面正在下雨，貓咪似乎在躲雨。五彩繽紛的鈴噹粗繩與貓咪的組合，更能呈現出神社的氣氛。

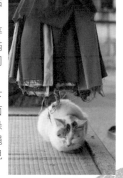

「牠的尾巴，牠的爪痕」

http://blog.goo.ne.jp/k_yomogi/

喵主人：河井蓬

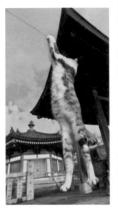

拍照資歷五年，愛用相機為 SONY α 900 與 NEX-5N，曾舉辦過多次個展。認為貓咪「雖然可愛，但也是最接近人類的猛獸」。

◀ 出生在寺廟，非常親人的公貓。看起來很想玩耍的樣子，所以一邊陪著貓咪玩耍，一邊按下快門。因為採用目測方式（No Finder）進行拍攝，所以須對焦在半空中其中一點，再揮舞逗貓棒引誘貓咪往上跳。

➡ 在寺廟土生土長的小貓咪，仰躺在寺廟參道旁的排水溝裡，正好捕捉到拉長身體懶腰的瞬間。拍攝時使用對角魚眼鏡頭，並在按快門時大膽靠近貓咪。

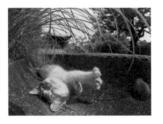

美術指導
市川哲也

http://www.facebook.com/icccchiiii

市川設計研究所代表，拍照資歷十五年，愛用相機為 Canon EOS 5D 與 Nikon COOL PIX P6000，偶而使用 iPhone4S 拍照。養了三隻俄羅斯藍貓。開始幫貓咪拍照的原因是「覺得自己家裡的貓咪才是可愛 NO.1」。

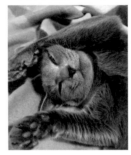

◀ 在電熱毯上打滾的花梨。拍攝時，要同時考量花梨與毛毯花色的平衡性。

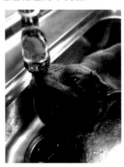

➡ 小鐵第一次直接從水龍頭喝水的瞬間，拍照時笑到不行。反差較大的結果下，連水龍頭的金屬色澤也能清楚呈現出來。

「有貓咪的房間」

http://chezneko.blog53.fc2.com/

喵主人：貓子

➡ 正在尋找秋穗時，才發現牠與純白床單融為一體了。因為平常很少睡在床上，所以一看到牠跑到床上時還不敢置信，趕緊按下快門。為了旁邊的生活雜物變模糊，所以將光圈放大。

拍照資歷五年，愛用相機為 Nikon D 90、D 60，以及 RICOH GXR。開始飼養兩隻愛貓後，為了想留下成長記錄，才開始玩起相機。覺得貓咪的魅力就是，「雖然我行我素不愛諂媚，卻是個撒嬌鬼」。

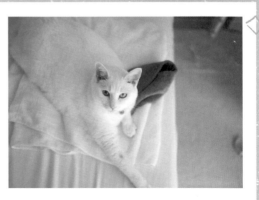

Cat's Photo!

平面設計師
清水櫻子
http://www.sakurakodiary.com/

拍照資歷二十年，愛用相機為 Canon EOS 5D Mark II、OLYMPUS PEN EP-1。幫忙室友拍攝貓咪部落格的照片後，便開始迷上幫貓咪拍照。覺得貓咪「可愛到讓人想一口吞下肚」。

➡ 熟睡中的阿福，將小羊布偶當作抱枕，床罩的配色與阿福奶油色的毛質十分合拍！就是這張照片讓我愛上幫貓咪拍照。

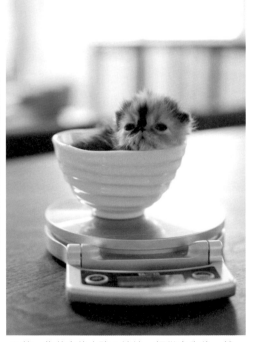

◀ 芝麻和我的生日蛋糕一起合照。點上蠟燭後，芝麻一臉驚訝地盯著看。拍攝燭光時，屋內太亮會破壞氣氛，所以須利用適當光線進行拍攝。

▲ 第一代芝麻的小孩：妹妹，打從出生後，就一直在這個家的守護之下長大。為了確定牠平安長大，每天都幫牠量體重。拍攝時是逆光，因此放大光圈，拍出毛茸茸的感覺。

貓咪藝術家
逢坂初音
http://feenschloss.com/

拍照資歷十年半，愛用相機為 Nikon D70s。家裡有如居家工作室的，天天幫貓咪們拍照、與照片對話。認為貓咪的魅力在於，「每隻貓咪都有獨自的距離感與情感表現方式」。

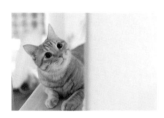

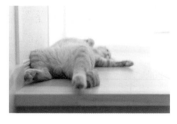

➡ 愛貓哈格，在「炎夏躺著納涼」的樣子。為了呈現出立體感，對焦在前方中央處，拍攝時光圈則設定在可隱約拍出表情的程度。

⬅ 哈格擺出好奇心 180％的勇者無懼表情，我也利用逗貓棒逗弄牠時按下快門。因為想將照片做成信紙，所以構圖時特地將牆壁留白，當作寫字的空間。

編輯／攝影師
酒卷洋子
「平時的巴黎」http://paparis.exblog.jp/

在巴黎與諾曼地間來來去去。拍照資歷八年，愛用相機為 Nikon D 7000。平時最愛拍攝巴黎路邊的貓咪。著有《巴黎貓咪》等多本著作。認為貓咪是「工作的潤滑劑」。

➡ 愛貓羽毛，正在諾曼地自家土地上的牧草地理毛。初夏時牧草地上開滿了花朵，羽毛看起來心情很好的樣子。拍攝時特地往後退，讓廣闊的牧草地與花朵得以入鏡。

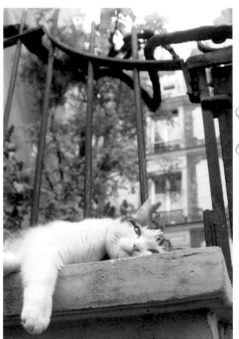

⬅ 巴黎 12 區花店的店貓，用相機拍下了貓咪用肉球擦拭展示窗上水滴的瞬間。這個就是名符其實的肉球雨刷！正好利用左後方照射過來的光線，拍出水滴閃爍光芒的照片。

⬆ 巴黎蒙馬特山丘上的貓咪。原本想隔著柵欄拍照，結果貓咪卻自己跑出柵欄來、還在我眼前打滾。為了呈現巴黎街道的氛圍，所以將紫丁香與紅磚建築也拍入片幅中。

「和睦之家福助自來」

http://fukukitaru.jugem.jp/

喵主人：井上里繪

拍照資歷四年，愛用相機為 PENTAX K 100 D Super。開始養貓後才接觸相機。認為福助是「讓人感覺很溫柔，也有重要的存在性」。

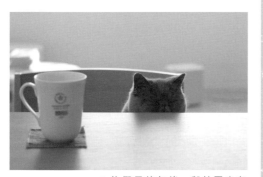

Cat's Photo!

↑ 休假日的午後，與外子坐在桌邊喝茶；外子才剛離開座位，立刻看到福助罷占對面的位子不放。一本正經的表情看起來很妙，所以將這瞬間拍了下來。構圖時特地從桌子的另一端拍攝。

攝影師

三浦康史

拍照資歷三十五年，愛用相機為 Canon EOS-IDX，偶而也會使用全自動相機。「想把最可愛的畫面拍成照片」，所以開始幫貓咪拍照。

← 聖托里尼島上的街貓。發現貓咪後馬上停下腳步，結果貓咪立刻貼到身邊來，慢條斯理地坐了下來（像照片裡這樣）。為了將街頭的氛圍也拍入片幅中，所以在構圖時風景占了很大比例。

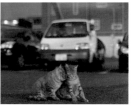

➡ 這對流浪貓兄弟經常在南青山停車場裡徘徊，總是會在老地方互相嬉戲。雖然經常看到這個場景，但身邊卻總是苦沒相機可拍，相當扼腕⋯⋯還好最後終於讓我拍到夢想中的畫面了。

「貓咪大隻佬！」

http://nekotoku.exblog.jp/

喵主人：志麻本。

拍照資歷五年，愛用相機 為 Nikon D700 或 D3s，以及 SONY NEX-5。從前邂逅了最近剛去世的伙伴傑克後，才開始幫貓咪拍照。認為貓咪的存在就是，「沒有貓咪就沒有現在的自己」。

↑ 這隻是宮城縣綱地島港口的貓咪。完全不怕人，所以我一直跟在貓頭拍照。在冬季清澈的藍色天空下心情感覺特別舒暢，特地用廣角鏡頭進行拍攝。

↑ 在泰國曼谷遇見的貓咪。出發至曼谷前，已經先打聽過貓咪常出現的景點，所以才能輕鬆地發現貓咪蹤影。照片中的貓咪正窩在路邊攤的攤位卜休息，構圖時特地將泰國特有的鮮豔背景也一併入鏡。

編輯
上杉櫻

拍照資歷三十五年，愛用雙鏡頭相機與 OLYMPUS PEN 系列相機，興趣是在旅行時幫貓咪拍照。最大的願望就是「過著與貓咪一樣，慵懶自在的人生」。

➜ 台灣台東車站候車室裡的貓咪，亞洲風格炯炯有神的表情最令人印象深刻，屬於肉食系的貓咪。

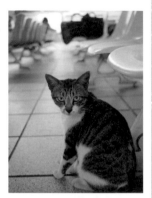

◀ 在莫斯科郊外教會的貓咪，毛茸茸的感覺很吸引人。看來有人固定餵食，所以長得圓滾滾胖嘟嘟的。

「通勤貓咪日記」
http://tsukinneko.blog27.fc2.com/
木村明子

拍照資歷四年，愛用相機為 OLYMPUS E-5、OM-D、E-M5。為了健康，上班時開始步行兩個半車站的距離到公司，因而在通勤路線上發現了許多野貓，結果忘了當初的目的，反而開始幫野貓拍起照來。

➜ 通勤途中經常前往一間神社，而且常在神社看到這些貓咪。為了拍照，將雨傘放了下來，結果貓咪居然躲進傘裡。此時使用了可拍出明亮照片的定焦鏡頭，並且盡量以高速快門進行拍攝。

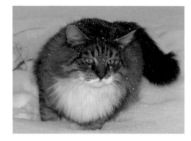

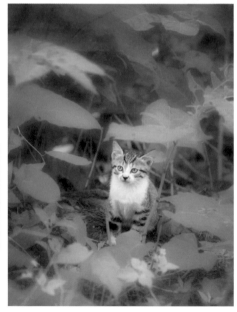

◀ 在梅樹林中遇到的貓咪，比起盛開的梅花，貓咪更是照片中的主角。原本貓咪正在路上走著，一追上去後居然爬到高大的梅花樹上。後來樹下還聚集了不少人，儼然變成了攝影大會。

▲ 休假日，沿著河川幫貓咪拍照時，正巧拍下了這張照片。貓咪躲在初夏茂密的葉子陰影下。拍攝時採用由上往下的俯瞰角度，以強調出貓咪嬌小到可以藏身在葉片下的感覺，並使用望遠鏡頭，避免驚動貓咪。

肉球

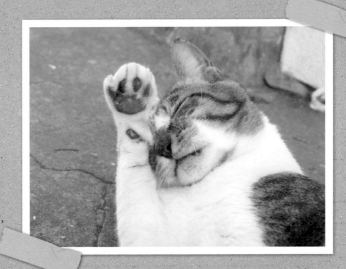

透過照片,
忠實重現貓咪Q彈柔軟的肉球質感,
讓人忍不住想摸摸看。

⬆ 每隻貓咪的肉球與毛皮,其模樣與
顏色各有各的特色。只要對焦在肉球
上並縮小光圈值,就能凸顯出照片中
的肉球,拍出與眾不同的愛貓照片。

Photo DATA
OLYMPUS PEN E P3 ＊ ED12-50mm F 3.5-5.6
＊光圈先決模式（F 7.1、1／100 秒） ＊ 對焦距
離 50mm（相當於 100mm） ＊ ISO640 ＊曝光
補償＋ 1.3EV ＊ WB 自動

⬅ 拍攝肉球的最佳時機,就是貓咪睡
覺或洗臉的時候。拍攝專心洗臉的貓
咪時,須用由下往上的角度,才能完
全捕捉到可愛的肉球。

Photo DATA
Canon EOS 5D ＊ EF 24-105mm F4L IS USM
＊光圈先決模式（F 5.6、1／30 秒） ＊ 對焦距
離 105mm ＊ ISO800 ＊曝光補償＋ 0.3EV ＊
WB 自動

攝影＆內文＊金森玲奈

貓腳

貓咪走路時總是靜悄悄的。
無論是端正地立正站好，
或是精神飽滿地跑著……光看腳，
就能透露出貓咪整體的動作。

⬆ 貓咪散步時的影子在夕陽照射下拉得好長好長，讓人印象深刻。在片幅中讓影子占較大比例，並將曝光補償調成負值，強調出影子的存在感。

Photo DATA
OLYMPUS PEN E-P3 ＊ 14-42mm F 3.5-5.6 II R ＊ 光圈先決模式（F 6.3、1／400秒）＊ 對焦距離16mm（相當於32mm）＊ ISO200 ＊ 曝光補償－0.3EV ＊ WB 自動

⬆ 想要捕捉出生兩、三個月的小貓咪，無拘無束地到處閒晃的樣子，簡直難如登天。必須事先對焦在貓咪的路徑上，並在貓咪正好路過的瞬間按下快門。

Photo DATA
Canon EOS 5D Mark II ＊ EF 135mm F2L USM ＊ 光圈先決模式（F3.5、1／200秒）＊ ISO3200 ＊ 曝光補償＋0.7EV ＊ WB 自動

⬆ 端正地立正站好的前腳實在是太可愛了！重點是要在貓咪知道相機正對準牠前，讓貓咪的臉部入鏡。

Photo DATA
OLYMPUS PEN E-P L 3 ＊ E D 12-50mm F 3.5-5.6 ＊ 光圈先決模式（F 6.3、1／400秒）＊ 對焦距離 50mm（相當於100mm）＊ ISO400 ＊ 曝光補償＋0.7EV ＊ WB 自動

攝影&內文＊金森玲奈

Interview

用貓咪記錄
每座城市的風景
—— 專訪作者　金森玲奈 ——

畢業於東京工藝大學攝影學科。曾任職於美術大學，目前是自由業。除了製作自己的作品外，也在攝影雜誌、書籍中發表照片並撰寫文章，目前擔任攝影教室講師，舉辦過多次個展、企畫展。曾獲 2003 年富士 Photo Salon 新人獎。作品也收藏於清里攝影藝術博物館中。
http://kanamorireina.com/
愛用相機：Canon EOS IV、5D Mark III、OLYMPUS OM-D E-M5、Hasselblad 503CX

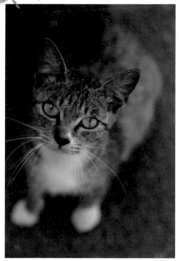

↑ 在東北某座島上，遇見了身懷六甲的年輕貓咪。雖然不是來討飯吃，但是一直盯著我看的眼神，令人印象十分深刻，即使現在看到這張照片，還是會讓我不禁思考，牠到底想對我說些什麼？

從小學開始，二十多年來家裡都有貓咪的存在。大學開始學攝影後，也開始習慣幫住在街頭的貓咪拍照，往後這十年來，只要在都市裡某個角落發現貓咪，就會拍下來，為這難得的機緣留下回憶。

我喜歡透過觀景窗與貓咪四眼對望，按下快門捕捉這一瞬間，所以幫貓咪拍照時，我總是會拿著相機、等待時機。為了使相機的高度與貓咪的視線等高，所以拍照時會趴在路上，或是鑽進小巷子的縫隙裡，奇怪的樣子很容易被當成可疑人物（笑）。

有隻連續拍了五年的貓咪在幾年前去世了，使我改變了每天幫街頭貓咪拍照的生活，不過對我來說，貓咪的存在還是無可取代。現在我最大的嗜好，就是用輕鬆愉快的心情，拿起相機對著老家養的貓咪以及街上偶遇的貓咪拍照。

最喜歡將相機對著因為愛而存在的貓咪們。

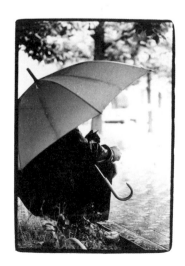

➡ 學生時代擔任貓咪義工時，在幫忙時拍下的照片。下雨天，貓咪依偎在街友爺爺身上的背影，現今依舊歷歷在目。照片攝於東京車站丸之內前公園重新翻修之前。

努力練習拍照中！

貓咪攝影教室 上課了！

講師
Sakura Ishihara

在 Ishihara 小姐於寵物咖啡廳所舉辦的「貓咪攝影課程」（每人四千日元）裡，可學習到幫貓咪攝影的基本技巧，除此之外，Ishihara 小姐也企劃、舉辦可找到愛貓伙伴的貓咪攝影教室 × 婚友活動「貓咪聯誼會」等，內容豐富特殊的貓咪攝影教室。

我們帶著讀者來參觀本書作者之一——Sakura Ishihara 小姐所舉辦的攝影教室「貓咪攝影課程」。
在寵物咖啡廳所舉辦的攝影教室裡，聚集了許多「開始養貓後、想拍下愛貓可愛照片」、「喜歡拍照、想學習更多技巧」的愛貓人士與攝影愛好者。
攝影教室每次舉辦時都會變更不同主題，而此次主題正好就是「拍下貓咪瞬間的美麗」。

攝影＊內山惠（拉炮工作室）

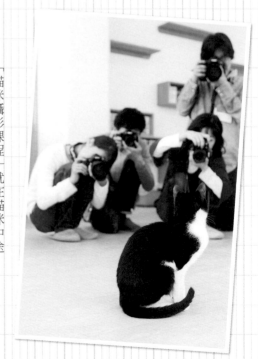

「貓咪攝影課程」就在貓咪中途咖啡廳「貓式」裡舉辦，為了進行拍攝活動，包下了咖啡廳整整兩小時。

當有任何疑問時，Ishihara 小姐都會當場進行解說。而且最令人開心的是，即使是沒有相機，或是想嚐試單眼相機的初學者，現場還提供相機出租的服務！到課程結束後，主辦單位會用電子郵件，將滿意的照片寄送給大家，同時，Ishihara 小姐還會針對每一個學員拍攝的照片提供意見，因此這種授課方式十分受到好評。

攝影教室每次舉辦的主題各不相同，而本次主題則為捕捉「跳躍」與「吐舌」這類的瞬間畫面。

這次上課主題是「瞬間美」！

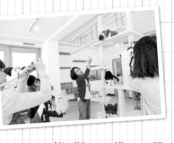

給我拍好看點！

拍攝貓咪奔跑或跳躍時，須提高快門速度與ISO感光度

「今天要拍攝奔跑與跳躍這類動作很快的照片，所以基本上須將相機設定為手動曝光模式。首先，將快門速度設定在1／640秒。快門速度愈快，相機進光量就會減少，所以ISO感光度要調高到3200。另外，照片稍微失焦也可以，放大對焦範圍，光圈值則可設定在F3.5－5左右。

容易手震晃動的人，可事先對焦在貓咪會經過的地方。」

老師向學員解說，她還會利用紙團與玩具，透導貓咪跳躍或奔跑，使學員能專心攝影。

跳！

盡量在明亮的窗邊捕捉貓咪吐舌頭的畫面

課程後半段要拍攝的是貓咪吃完飯後吐舌頭的畫面。想要捕捉貓咪吐舌頭的動作，也必須調高快門速度。

「快門速度須設定在1／160秒。很多初學者習慣設定在1／125秒，這樣會無法將舌頭拍得夠清楚。而且對焦要在臉部，趁著貓咪吐出舌頭時按下快門。」

其實，這天不巧是個下雨天，縱使咖啡廳有一大片窗戶，而且還是在上午進行拍攝，但是快門速度愈快，反而容易使照片變暗。

「在室內時，要在明亮一點的地方拍照，所以最好等貓咪在窗邊時再拍。

另外，在家裡攝影時，最好餵食水分多一點的餐點，貓咪才會容易吐出舌頭來。」

吐舌！

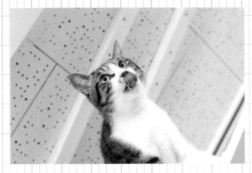

老師講評

小豆豆張大嘴吐舌頭的瞬間，十分有迫力的一張照片。小豆豆的臉部照得很清晰，由下往上拍的角度非常好看！

攝影＊仙田勇樹

來看看大家的作品吧！

老師講評

照片捕捉到貓咪微微吐舌的可愛瞬間。拍攝時，相機與貓咪的視線等高，所以十分有臨場感。

攝影＊Sayuri Y

老師講評

孝雄好像在「唷！」地打招呼，詼諧的姿勢與滑稽的表情，讓照片拍起來十分可愛。

攝影＊笹谷直美

貓咪中途咖啡廳
「貓式」

協助中途貓咪尋找飼主的咖啡廳，可以一邊享用咖啡或紅茶，一邊與貓咪渡過悠閒的時光。費用為三十分鐘五百日圓起。

DATA
神奈川縣川崎市高津區溝口 1-20-10
東方大樓 3F
TEL：044-814-0807
mail：info@neko-shiki.net
http://www.neko-shiki.net/

MIKINO

可樂沙瓦

恰克

也謝謝其他「貓式」的貓咪們！

＊採訪時間：2013 年 4 月

轉角，遇見貓

在戶外拍攝貓咪的 17 個祕訣

上班途中看見的貓咪、旅行途中發現的貓咪，
將牠們保存在美好的回憶中。
還有，你知道如何與野貓變成好朋友嗎？

在戶外幫貓咪拍照前的七個準備

1 避免凌亂背景搶鏡，用小光圈值凸顯主角

在戶外拍照時，因為樹木或街景較為繁雜，所以對焦範圍太大時，容易使照片看起來相當凌亂。因此新手在拍攝街貓時，**記得先設定成「光圈先決模式」，讓背景拍起來變模糊。**

首先，將光圈值設定成最小數值。使用標準變焦鏡頭時，可設定成 F2.8～4 進行拍攝（不同鏡頭須設定成不同數值）。背景變模糊後，才能使貓咪凸顯出來，拍出毛茸茸的照片。

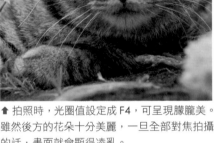

↑ 拍照時，光圈值設定成 F4，可呈現朦朧美。雖然後方的花朵十分美麗，一旦全部對焦拍攝的話，畫面就會顯得凌亂。

2 先從ISO400開始拍攝，避免曝光過度

在室內攝影時較為昏暗，所以須提高ISO感光度，但是白天在戶外拍照時，最好從400或800開始進行拍攝。白天天氣晴，進光量充足，一旦ISO感光度設定太高，將曝光過度使照片泛白，甚至還會出現雜訊。

在戶外拍照，先由400開始進行拍攝最好，若太暗則再調整數值。而且，若室外光線太暗時，也不要馬上提高ISO感光度，可以先將曝光補償調成正值，調整明亮度。

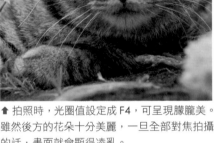

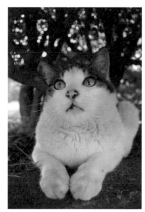

3 注意太陽位置，避免自己的影子入鏡

開始拍照前，先觀察看看太陽位在哪裡，自己的影子又落在哪裡。於晴空下拍照時，只要是在順光的情形下拍攝，經常會發生自己的影子落在貓咪身上，而拍出失敗照片的情形。

為了避免自己的影子入鏡，可以從低於貓咪的角度進行拍攝，或是利用側光、避免影子的干擾，**新手可以從拍攝躲在陰影下的貓咪開始練習**。其實，在戶外幫貓咪拍照時，大晴天下的陰影處是最佳選擇。不但進光量充足，也不用擔心自己的影子入鏡，可以專心地幫貓咪拍照。

↑ 面對貓咪時，強光從左側照射過來。若從左側拍攝貓咪橫向伸懶腰的鏡頭，一定會拍到自己的影子；若從右側拍攝，又會因為逆光而讓拍出來的貓咪變黑，所以從前方拍攝才是最好的方式。

→ 拍攝在陰影下的白貓時，可以避免自己的影子入鏡，也能方便調整曝光補償。當相機偵測到貓咪白色部分為「亮點」時，照片就會過暗，因此須將曝光補償調成＋值。

比較看看

← 這是同一天在相同地點所拍攝的兩張照片。左圖為晴空下將 ISO 感光度設定為 800，右圖因為天空出現幾朵雲而稍微變暗，因此將 ISO 提高至 1250。在戶外拍攝時，要依天氣狀況，透過 ISO 感光度調整明亮度。

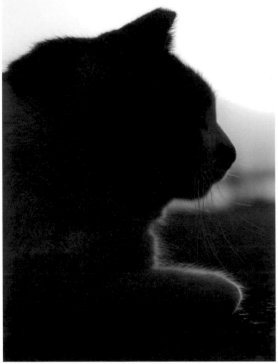

↑ 拍攝時設定為曝光補償－2，刻意將曝光補償調成負值，讓貓咪變暗，呈現出剪影效果。

4 戶外光線難捉摸，隨時用「曝光補償」調整

在戶外拍照時，依照日出、陽光、夕陽等不同時間，以及晴天、陰天等天氣變化下，光線條件是相當變化莫測的。適合五分鐘前的曝光量，也會因為太陽在雲朵遮蔽下，使照片突然變暗；相反地，也會因為太陽出現，而又變得過亮，這時就得靠曝光補償（參考P46）來進行調整。

感覺畫面太暗，就將曝光補償調成正值；太亮時，則要調成負值。也可以利用夕陽的逆光效果，拍出浪漫唯美的照片。

↓ 利用逗貓棒逗弄貓咪，同時按下快門。只要貓咪可以卸下心防，就能拍出意想不到的有趣照片。

5 別急著拍照，先和貓咪玩一下

拍攝街貓時，有些貓咪不習慣人類，所以會有很強烈的警戒心。這時一定**要避免無謂的追趕與驚嚇，以免使貓咪感到壓力**。想幫貓咪拍照時，最重要的就是先跟貓咪成為好朋友。有些貓咪對相機很感

6 留心汽車、機車、自行車，確保自己和貓咪的安全

拍照時，也要小心路上的行車！除了避免自己妨礙交通外，也要留意貓咪是否會因為看到相機而緊張、受到驚嚇跑走而發生意外，或是車輛為了閃避貓咪而引起交通事故。所以在戶外拍攝貓咪時，**建議大家選在寬廣的公園裡，或是散步步道上進行拍攝。**

另外也別忘了在公園、步道、住宅區等處使用相機攝影時，先向路過的行人、本地貓咪義工、居民、散步遊客打聲招呼，避免造成別人的不愉快。

7 避免破壞街貓生態，不要隨意餵食

在外頭自在散步、看似浪浪的貓咪，也可能是放養的家貓。看到耳朵上有剪耳記號的貓咪，代表牠已經由義工去結紮後原地放回，並會有人固定前來餵食；如果拍照時隨意餵食，貓咪只要一吃飽，就不會在吃飯時間現身，反而會讓義工們擔心。

而且，**吃剩的食物直接留在原地，也會造成當地清潔衛生上的困擾**，為了避免增加附近居民的麻煩，不管貓咪們再可愛，也記得不要隨意餵食喔！

興趣，有些貓咪喜歡親近人類，這時不妨放鬆心情，先和貓咪玩一下，再進行拍攝。這樣一來，下次再遇見同一隻街貓時，牠已經記住你，還會自己靠過來找牠玩，只要經常去找牠變成好朋友後，就能漸漸拍出很棒的作品來。和貓咪玩，就能漸漸拍出很棒的作品來。

利用曝光補償的正值，強調太陽的溫暖感覺

風兒吹來，樹葉嘩啦嘩啦地落在樹幹下的水面上，一隻黑白貓正舒服地躺在突出池塘的櫻花樹幹上打盹兒。趁著斜斜的光線照射在貓咪臉上，尋找一個可拍出樹幹下方水面的位置，趕快按下快門。

為了呈現出貓咪曬太陽的溫暖感覺，將曝光補償調成正值，加強整張照片的明亮度。

斜光

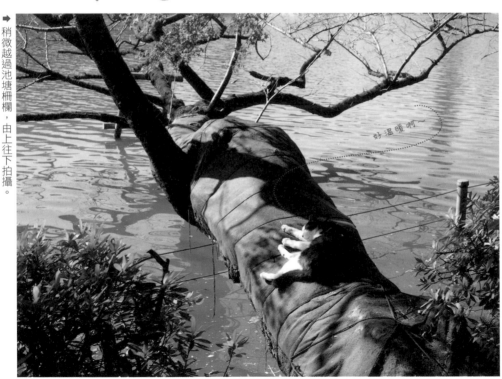

➡ 稍微越過池塘柵欄，由上往下拍攝。

好溫暖啊

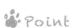 **Point**
將曝光補償調成正值，調整照片的明亮度，就能呈現出太陽光溫暖的感覺。

Photo DATA
OLYMPUS PEN E-P3 ＊14-42mm F3-5.6 II R ＊光圈先決模式（F5.6、1／200秒）＊對焦距離42mm（相當於84mm）＊ISO200 ＊曝光補償＋0.3EV ＊WB自動 ＊攝影◎金森玲奈

scene **2**

背景複雜時，調整變焦倍率凸顯主角

花朵和李喵都很美吧？

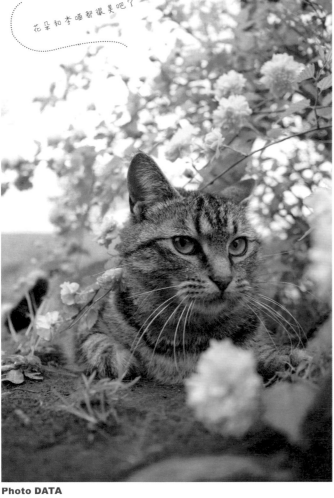

←拍攝時，利用逗貓棒吸引貓咪的視線。

散步步道旁的小花叢，對貓咪來說就像一大片花田一樣。

拍攝時，距離稍微遠一點，再調整變焦倍率，就能讓許多盛開的花朵入鏡，並且讓前後花朵模糊，拍出好看的照片。

當天是個陰天，所以拍攝起來較為容易，若陽光太強，貓咪拍起來會變暗，或是出現明顯的影子，甚至還會讓花朵因過曝泛白。一旦出現這種情形時，記得隨時因應當下光線，調整曝光補償值。

陰天

Photo DATA
Canon EOS 50D ＊ Sigma 17-70mm F2.8-4.5 DC Marco ＊光圈先決模式（F2.8、1／800秒）＊對焦距離17mm（相當於27mm）＊ISO800 ＊曝光補償＋0.3EV ＊WB 陰天 ＊攝影◎中山祥代

 Point
拍攝時放大光圈，除了能讓前方花朵變模糊，還能營造出花朵盛開的錯覺。

位在一片金黃色的小路上 → 2m

改變姿勢多嘗試，找出最有趣的構圖

偶遇貓咪們聚集在長板凳，舒服的曬太陽；能在寬闊又舒服的地方睡午覺，實在好令人羨慕，從稍遠一點的距離拍攝整個景象。拍攝這張照片時，刻意採蹲姿，保持與長板凳一樣的高度。

建議各位在構圖取景時，**不妨試著站起來再蹲下去**，甚至把距離拉遠、調整變焦倍率，多方嘗試找出有趣的構圖。

◀ 貓咪們彼此間的距離，也是一個有趣的亮點。為了拍出等距離排列的感覺，不斷左右移動，從不同角度拍下好幾張照片後，才找到這張構圖。不只左右移動，也可以試著改變高度，或站或蹲，找出構圖的最佳高度。

➡ 繞著長板凳周圍走一圈，才發現了這樣的有趣構圖。

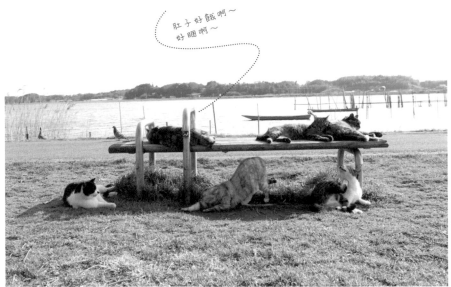

肚子好餓啊～
好睏啊～

從右上方照下來的側光

3m

Photo DATA
Canon EOS 50D ＊ Sigma 17-70mm F2.8-4.5
DC Marco ＊光圈先決模式（F6.3、1／1600 秒）
＊對焦距離 21mm（相當於 33mm） ＊ ISO800 ＊
曝光補償＋0.3EV ＊ WB 陰天 ＊攝影◎中山祥代

🐾 Point
構圖取景時，先思考一下想拍出怎樣的照片，
再試著蹲下來或左右移動，找出最佳構圖。

90

拍樹蔭下的貓咪，提高ＩＳＯ值捕捉細節

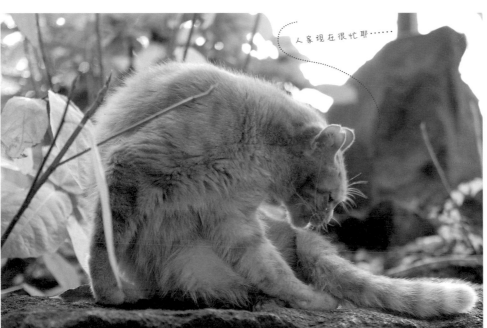

讓我拍一下吧～

由樹枝間透過來的微弱逆光

80cm

人家現在很忙耶……

➡在逆光下拍攝，可凸顯出貓咪毛茸茸的質感。

流浪貓很少待在開放空間，大多躲在停車場車子底下，或是公園的樹蔭底下。照片裡的貓咪，也正窩在公園樹叢間理著毛。

因為樹下較為昏暗，所以須提高ＩＳＯ感光度，這時最佳ＩＳＯ感光度應在400左右，快門速度則設定為1／125秒。雖然設定成1／160秒較能拍出清晰照片，但是設定為1／125秒拍出的照片才夠明亮。

感光度太高，會影響貓毛質感，但是感光度太高，會影響貓毛質感；但是提高ＩＳＯ感光度，所以須提高ＩＳＯ感光度，

Photo DATA
PENTAX K-r ＊ 35mm（相當於 55mm）＊
F2.8、1／125 秒 ＊ ISO200 ＊曝光補償＋
1EV ＊ WB 自動 ＊攝影◎ Sakura Ishihara

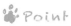 **Point**
在較為昏暗的場所下，須將快門
速度設定在 1 ／ 125 秒左右，
並且適度提高 ISO 感光度。

91

縮小光圈值，模糊街上繁複背景

陰天

我的專屬角度～

10cm

東京涉谷的某家香水店門口，有隻貓咪縮成一團蹲坐著，構圖取景時特地將招牌當作背景，趁著貓咪往上看時按下快門。當時使用的是小型相機，所以接近時並沒有驚嚇到貓咪。

為了使主題凸顯出來，因此利用過度曝光效果，淡化貓咪較深的毛色，以及稍嫌繁雜的背景，並將光圈值縮到最小，使背景變模糊。

➡ 拍攝前，設定成最小光圈值（放大光圈）F 1.6。

我是東京土生土長的貓咪

 Point

當街拍的背景太過繁雜，可設定成過度曝光＆縮小光圈值，使背景變模糊，凸顯主角貓咪。

Photo DATA
PENTAX Q ＊ 01STANDARD PRIME 8.5mm（相當於47mm）＊F1.9、1／160秒 ＊ ISO 125 ＊曝光補償＋2EV ＊WB 自動 ＊攝影◎ Sakura Ishihara

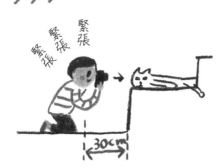

陰影

緊張 緊張 緊張 緊張

30cm

廣角鏡頭讓背景入鏡，營造完整氣氛

夕陽西下時，一隻黑白花毫無防備地躺在神社前打盹兒。或許是很受香客們疼愛，牠看到人類，卻完全不露畏懼之色。難得遇到不怕人的貓咪，便使用變焦鏡頭的廣角端，靠近貓咪以最短攝影距離拍攝。

除了要特寫主角貓咪，也為了將背景神社入鏡，用**低於貓咪的仰角角度進行拍攝**。由下往上拍攝時，也能欣賞到與貓咪相同的視野。

↑ 佇立在神社境內樹林中的白貓。構圖取景時，刻意將主角貓咪拍得小小的，使貓咪身處的環境大量入鏡，例如前方的燈籠與茂密樹木，營造出神社的氛圍。

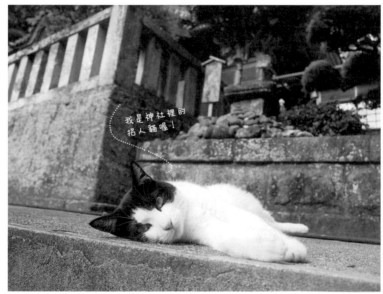

我是神社裡的招人貓喔！

↑ 拍攝視角由下住上，重點在讓當作背景的神社變得模糊。

Photo DATA
OLYMPUS PEN E-P3 ＊ 14-42mm F3-5.6 II R ＊光圈先決模式 (F4、1／60 秒) ＊對焦距離 14mm (相當於 28mm) ＊ ISO320 ＊曝光補償 ±0EV ＊ WB 自動 ＊攝影◎金森玲奈

 Point

利用鏡頭的廣角端，使主角貓咪與背景神社都能完全入鏡，讓人印象更加深刻。

相機與貓咪視線等高，完整捕捉貓咪表情

黑白貓躲在盆栽堆中，表情帶著戒心，還直盯著相機瞧。我蹲了下來，避免嚇著牠，再趁機按下快門。靠近貓咪時，切記保持與貓咪視線等高的位置。

貓咪視力很敏銳，透過觀景窗捕捉四目交接的瞬間，再利用變焦鏡頭的望遠端，使前景盆栽完美呈現出模糊的感覺，拍出具有立體感的照片。

被你找到啦……

↑ 與貓咪四目交接，可帶出貓咪銳利的眼神。

Photo DATA
OLYMPUS PEN E-PL5 ＊ 14-42mm F3-5.6 ＊光圈先決模式 (F5.6、1／250 秒) ＊對焦距離 42mm (相當於 84mm) ＊ ISO1600 ＊曝光補償－0.3EV ＊ WB 自動 ＊攝影◎金森玲奈

↑ 某個寒冷的冬日，發現了縮成一團、就快被落葉掩埋的貓咪。讓周遭景色大量入鏡，表現出寒冷氣候下，貓咪窩在落葉中取暖的樣子。相機位置須配合貓咪的高度，才能表現被掩埋的感覺。

不要動喔……

陰影處

1 m

Point
使用變焦鏡頭的望遠端，讓前景的草木變模糊，營造出立體感。

scene **8**

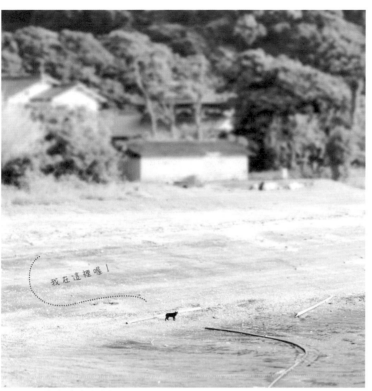

我在這裡喔！

↑ 活用相機中的濾鏡功能，就能拍出富有創意的照片。

Photo DATA
OLYMPUS OM-D E-M5 ＊12-50mm F3.5-5.6 ＊光圈先決模式（F6.3、1／200秒）＊對焦距離50mm（相當於100mm）＊ISO200 ＊曝光補償＋1.3EV ＊WB自動 ＊攝影◎金森玲奈

距離很遠時，就用大幅背景構圖說故事

在九州海邊散步時，回頭突然發現一隻黑貓站在白色砂灘中。想要追上去，卻發現距離很遠，反過來活用這段距離，使**大量背景入鏡，拍攝出強調貓咪有多渺小的構圖。**

利用藝術濾鏡（名稱依相機品牌而異）的「透視效果」，營造出縮圖的氛圍，同時大膽地使周圍景色變模糊，讓觀賞者的注意力可以完全集中在黑貓身上。

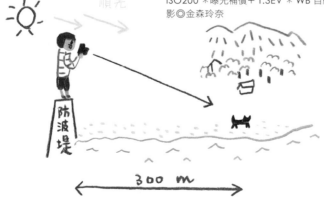

順光

防波堤

300 m

 Point

與貓咪距離較遠的話，構圖取景時正好可善用這段距離。
只要使大量背景入鏡、並讓背景模糊，就能讓注意力集中在貓咪身上。

利用夕陽逆光，拍出剪影效果

利用夕陽作為背景，就能拍出浪漫唯美的剪影照片。想要拍出這種照片，必須趁著好天氣好，在日落前二十～三十分鐘進行拍攝。

將白平衡設定成「陰天」或「陰影」模式，增加橘色色調，就能拍出美麗的夕陽。

記得：要從可看見雙耳的角度進行拍攝，這樣才能拍出美麗的貓咪側臉剪影。

拍不出好看的剪影時，可以試著把曝光補償調成負值，再試試看。

今天也是美好的一天

夕陽逆光

1m

➡ 夕陽與貓咪之間最好不要有阻礙物，構圖比較好看。

真浪漫呢♥

Photo DATA
Canon EOS 50D ＊Sigma 18-200mm F3.5-4.6 DC OS ＊光圈先決模式（F6.3、1／1600 秒）＊對焦距離 21mm（相當於 33mm）＊ISO800 ＊曝光補償－2EV ＊WB 陰天 ＊攝影◎中山祥代

🐾 Point
最好趁著好天氣的日落前二十～三十分鐘進行拍攝，而且須將曝光補償設成負值，才能拍出剪影效果。

➡ 夕陽餘光反射在水面上，使貓咪全身散發出光芒。水面反射出來的光線不會太強，所以可呈現出貓毛柔軟的質感。

拍攝特寫時，從遠距離調整焦距後再拍

透過柵欄縫隙，幫坐在另一頭的貓咪拍照。想從近距離拍攝特寫時，快門會按不下去，或是拍出模糊的照片。所以拍特寫時，可以距離拍攝主體稍微遠一點，再調整變焦倍率。

這樣一來，不但可拍出背景模糊的淺景深效果，在這張照片中，也因為眼睛與背景同樣都是綠色，給人的印象更加深刻。另外，構圖取景時，別讓貓咪在畫面正中央，可讓牠偏向一側，創造空間感。

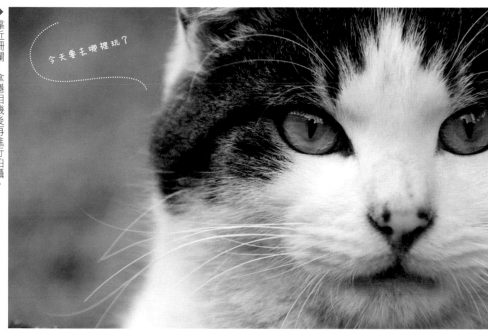

今天要去哪裡玩？

→ 靠近柵欄，拿穩相機後再進行拍攝。

Photo DATA
Canon EOS 50D ＊ Sigma 18-200mm F3.5-4.6DC OS ＊光圈先決模式（F6.3、1／125 秒 ） ＊ 對 焦 距 離 200mm（相 當 於 320mm） ＊ ISO800 ＊曝光補償＋1EV ＊ WB 白動 ↑攝影◎中山祥代

🐾 Point

想拍攝特寫鏡頭，可距離貓咪稍遠一些，再調整變焦倍率進行拍攝，這樣拍攝起來較為容易，也能拍出有景深的效果，令人印象更加深刻。

陰天

好美的眼睛～

柵欄

50cm

利用構圖，表現出貓咪所在的高度

← 讓前方鐵管入鏡，刻意強調出貓咪所在位置的前後立體感。將貓咪放在畫面上方位置，在視覺方面也能表現貓咪位在高處的感覺。

橘色虎斑貓坐在雨遮上，舒服地搔著頭。為了表現出悠閒的氣氛，在貓咪前方保留大片的空間。

後方民宅的白色牆壁在畫面中占了較大比例，為了避免測光到白色牆壁造成畫面整體變暗，所以稍微將曝光補償調成正值。白色牆壁背景單純，所以將雨遮入鏡，呈現出貓咪所在的高度。

← 構圖取景時，深色雨遮只在右下方稍微入鏡。透過大比例單純的白色牆面，使貓咪凸顯出來。

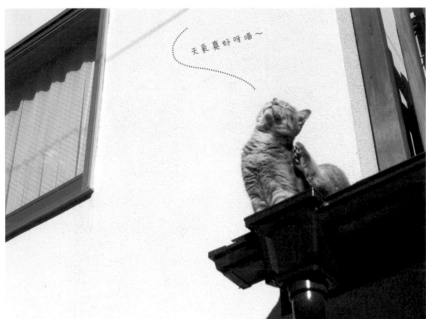

天氣真好呀喵～

Photo DATA
OLYMPUS OM-D E-M5
＊12-50mm F3.5-5.6 ＊
光圈先決模式（F5.7、1／
200 秒） ＊對焦距離
37mm（相當於 54mm）
＊ISO1600 ＊曝光補償
＋1.3EV ＊WB 自動 ＊
攝影◎金森玲奈

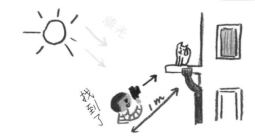

順光

找到了

1m

Point
構圖時刻意將位在高處的物品（例如雨遮）入鏡，表現出貓咪所在的高度。

善用變焦鏡頭，保留現場氣氛

➡ 初學者也能輕鬆利用望遠鏡頭，捕捉貓咪的背影。

在谷中靈園中散步時，經常可以遇到貓咪。拍攝這張照片時，也是大老遠就感覺到貓咪的氣息，仔細一看，果然看到前方有隻貓咪正悠閒散步。

試圖靠近，很可能會驚嚇到牠，所以利用變焦鏡頭的望遠端，放大到最大倍率；構圖取景時，讓周圍環境大量入鏡，重現出現場的氛圍，同時刻意不將貓咪放在構圖正中央，讓人將注意力集中在貓咪身上。

嗯，後頭好像有人在盯著我看……
算了，無所謂！

Photo DATA
OLYMPUS PEN E-P3 ＊14-42mm F3-5.6 II R ＊光圈先決模式（F6.3、1／100秒）＊對焦距離42mm（相當於84mm）＊ISO800 ＊曝光補償＋0.7EV ＊WB自動 ＊攝影◎金森玲奈

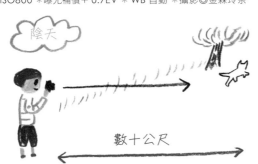

陰天

數十公尺

➡ 角度放低，用和貓咪視線相同的高度接近牠。把相機擺斜一點，增加畫面的臨場感。

 Point
利用變焦鏡頭的望遠端放大至最大倍率，使周圍的樹木或建築物一同入鏡，就能拍出更佳的構圖。

按快門囉！

陰天

1 m

看我的貓拳！

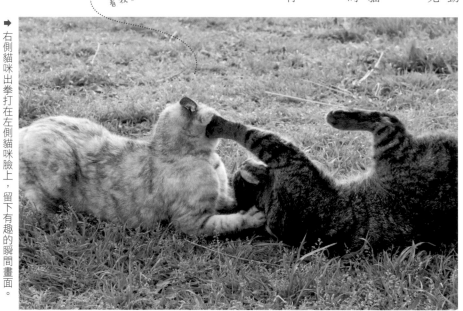

透過連拍模式，捕捉兩隻貓咪的互動

想捕捉貓咪的瞬間動作，最好使用連拍模式。尤其當兩隻貓咪靠近彼此時，更是按下快門的最佳時機。

這時可完整捕捉到貓咪打架、互磨鼻子、同時打滾、噴氣嬉笑的瞬間。

此時須設定在光圈值 8，才能對焦在兩隻動個不停的貓咪身上。

➡ 右側貓咪出拳打在左側貓咪臉上，留下有趣的瞬間畫面。

Photo DATA
Canon EOS 50D ＊Sigma 18-200mm F3.5-4.6 DC OS
＊光圈先決模式（F8、1／400 秒）＊對焦距離 44mm（相當於 70mm）＊ISO800 ＊曝光補償＋0.3EV ＊WB 自動
＊攝影◎中山祥代

🐾 Point

兩隻貓咪靠近時，就要開始對焦、等待按下快門的時機。記得要將光圈值放大，即使貓咪移動，也能拍出清晰照片。

➡ 右圖為拍出上圖照片前幾秒、兩隻貓咪靠近對方的瞬間。從這時就要開始對焦在貓咪身上，並且持續半按快門鍵。當兩隻貓咪開始出現動作後，再利用連拍模式拍攝。

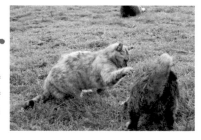

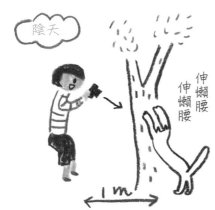

陰天

伸懶腰

伸懶腰

1m

使用快門先決模式，拍下伸懶腰的瞬間照片

想要捕捉貓咪伸懶腰或磨爪子時的畫面，其實相當困難，第一步，要對焦在貓咪眼睛上。

當貓咪開始呈現伸懶腰的瞬間，也是貓咪呈現出最美曲線的時刻，所以想要拍下這瞬間的照片，就要仔細觀察貓咪的動作，使用「快門先決模式」，選用高速快門進行拍攝。

➡ 相機稍微擺斜一點，更能展現出躍動感。

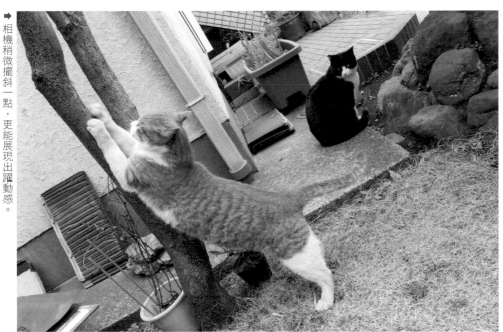

保養一下

🐾 Point
想要捕捉磨爪子或伸懶腰時的瞬間畫面，必須一邊觀察貓咪，並以高速快門拍攝。

Photo DATA
OLYMPUS XZ-10 ＊快門先決模式（F5、1／125秒）＊對焦距離5.6mm（相當於32mm）＊ISO200 ＊曝光補償＋0.3EV ＊WB 自動 ＊攝影 ◎金森玲奈

利用逗貓棒，拍攝貓咪爬樹的照片

和本地貓咪混熟後，可以趁著貓咪爬樹時拍下照片；可以利用逗貓棒，引誘貓咪爬樹。

記得，先將相機用單手拿穩，並將腋下夾緊，避免**出現手震晃動**。然後對焦在逗貓棒上再半按快門鍵，等待貓咪爬上樹的瞬間。當貓咪開始爬樹後，使用連拍模式按下快門。技巧熟練後，就能一直讓貓咪爬上樹來喔！

陰天

這裡！這裡

逗貓棒

50cm

➜ 天氣好的時候，拍攝前記得先檢查看看自己的影子會出現在哪裡。

嘿咻

Photo DATA

Canon EOS 50D ＊Sigma 17-70mm F2.8-4.5 DC Macro ＊光圈先決模式（F6.3、1／400秒）＊對焦距離17mm（相當於27mm）＊ISO3200 ＊曝光補償＋1EV ＊WB自動 ＊攝影◎中山祥代

Point

將逗貓棒放在樹上逗弄，引誘貓咪爬樹，須事先對焦在逗貓棒上。

➜ 趁著貓咪爬上樹時，由下往上順光拍攝，連同天空一起入鏡，強調出貓咪的躍動感。想拍攝「貓咪爬樹」的照片時，應選擇貓咪容易攀爬的樹木，再考慮光線的位置。

白色背景是天然反光板，能拍出明亮照片

拍照時，若遇到積雪的大晴天，就能利用白雪當作反光板。

白雪反射後從下方出現的光源，可以將貓咪身上的細節拍得一清二楚。不過必須特別小心一點，因為**白雪比貓咪明亮，所以算一種「逆光」，有可能會讓貓咪拍起來變暗**。此時應將曝光補償調成正值（拍攝黑貓時可調至±0），這樣就能拍出雪很白，貓咪又清楚的照片。

➡ 在冬日，即使是大白天，太陽位置也不會在正上方，所以光源皆來自於側光。

雪

呼

照過來的側光

從右邊

經由白雪反射

1m

貓咪窩在暖桌裡⋯⋯♪

Photo DATA

Canon EOS 50D ＊Sigma 17-70mm F2.8-4.5 DC Marco ＊光圈先決模式（F6.3、1／1250秒）＊對焦距離 62mm（相當於99mm） ＊ISO3200 ＊曝光補償＋0.3EV ＊WB自動 ＊攝影◎中山祥代

Point

雪地裡會出現逆光，讓貓咪拍起來變暗，應將曝光補償調成正值，才能拍出貓咪身上的細節。

刻意將貓咪當成配角，拍出有故事性的照片

同時發現本地貓咪與野生天鵝，刻意將前方的天鵝當成主角，拍攝時對焦在天鵝臉部。**對焦處通常被視為照片主角，讓照片富有故事性。**

對焦在天鵝身上時，就會呈現出「天鵝盯著貓咪看」的感覺；對焦在貓咪身上時，則會出現「貓咪走近天鵝」的感覺。

另外，散步中的狗狗與鄰近的白鴿，也是一種很有趣的組合。

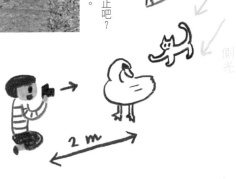

← 貓咪太靠近天鵝時，天鵝可能會出聲嚇止吧？利用變焦鏡頭，在距離兩公尺處進行拍攝。

今天的主角是我啦♪

Photo DATA
Canon EOS 50D ＊Sigma 17-70mm F2.8-4.5DC Marco ＊光圈先決模式（F8、1／3200 秒）＊對焦距離 57mm（相當於 91mm）＊ISO800 ＊曝光補償＋1EV ＊WB 自動 ＊攝影◎中山祥代

 Point
當貓咪身邊還有其他動物時，可刻意將貓咪當成配角，這樣就能拍出有故事性的逗趣照片。

拍照時，感受到貓咪對我的愛

—— 作者專訪　中山祥代 ——

一九九七年開始從事婚禮攝影，成為一名攝影師。並以貓咪攝影師的身份開過許多個展，以及參與日本各地的活動。在「貓生活」雜誌中，發表過許多連載作品，作品也曾登上封面。除此之外，作品也活躍於雜誌、書籍、日曆等刊物中，也將貓咪照片製作成皮革飾品進行銷售。還會利用和紙創作的風格，呈現出貓咪柔軟的感覺。

「四面八方的貓咪巡禮」

http://ameblo.jp/catsmilephoto/

愛用相機：Canon 7D、OLYMPUS PEN

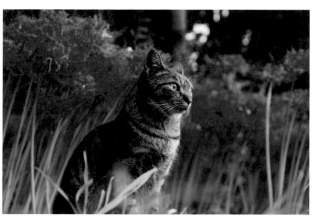

↑ 讓充滿季節感的花朵與風景一起入鏡，看到照片呈現出意想不到的瞬間，就是最令人開心的一件事，這也是讓人拍下成千上萬張照片還不厭倦，也讓人對攝影愈來愈著迷的原因。上圖照片就是在石蒜花盛開的季節所拍攝下來的作品。

十九年前，朋友送了我一隻小貓咪，從此展開與貓咪共同生活的日子，這也是我開始愛上貓咪的緣由。現在我每天的生活，就是去拍攝本地貓咪以及中途幼貓。因為我常去幫貓咪拍照的關係，所以到處都有和我變成好朋友的貓咪。只要天氣好，心情也不錯的時候，我喜歡帶著相機去找貓咪。每當櫻花、繡球花、石蒜花盛開的時期，我甚至會每天去找貓咪，拍下充滿季節感的照片。

我常說，「幫貓咪拍照很快樂、很有趣」。照片能反映出拍照當下貓咪與我之間的感情，所以我幫貓咪拍照時，總是會一邊和牠們玩耍，讓貓咪表現出開心玩樂的興奮表情。

幫貓咪雜誌拍照也是我的工作之一，所以只要本地貓咪與中途幼貓的照片一刊登在雜誌上，義工們就會感到很開心，而我也會很欣慰。希望每一天都能幫中途貓咪找到主人。

照片能反映出雙方的感情，想拍出最棒的照片，就要一邊陪貓咪玩耍，同時用快樂的心情按下快門

← 照片中是一群中途的幼貓們，通常我會幫牠們拍照，協助牠們找到主人。幫小貓咪們拍下照片後，領養的人也會感到很開心。

PART 2

攝影達人＆人氣部落客
分享貓咪隨手拍

不藏私

Cat's Photo!

愛貓成痴的五十位創作者與部落客，分享他們最愛的貓咪照片，
除了活用背景的構圖說明，他們也大方透露拍攝的秘訣。
一起來看看這些貓咪們可愛又好笑的療癒照吧！

「 獎勵我請給我柴魚片 」

http://anfoo.exblog.jp/

喵主人：**DABIDABI**

拍照資歷十五年，愛用相機為 Canon EOS 5D Mark
II、OLYMPUS PEN E-P1。十四年前開始養貓後，便
成為貓奴。認為貓咪的魅力就是「依照本能我行我素
地生活」。

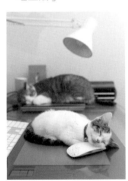

◀ 拍照時，家裡養的貓咪福天
睡在掃描器上，而寶弟則枕著滑
鼠睡得香甜。因為寶弟容易被一
點點聲響吵醒，所以拍照時得小
心奕奕保持安靜。

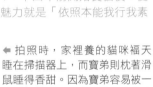

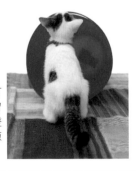

➡ 拍下寶弟小時候的可
愛模樣，還作成明信片留
念。拍攝時刻意將閃光燈
照向牆壁，利用反射光源
使背景泛白變模糊。

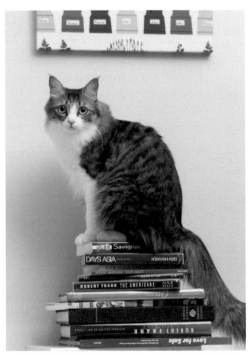

⬆ 選用家裡現有物品佈置時，最好使用能在照片
中顯色的物品。在這張照片中，刻意將色彩繽紛的
外文書疊在一起，營造出時尚的氛圍。

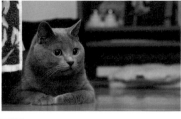

➡ 小鐵守護著妹妹柚子的模樣，表情十分溫柔。構圖的重點在於將視線前方保留多一點空間，並且放大光圈，使凌亂的背景變模糊。

「小鐵教室 〜柚子風味〜」
http://koteru0522.blog.fc.com/
喵主人：小鐵琉子

拍照資歷不到兩年，愛用相機為Canon EOS Kiss X6i。愛貓出生後兩個月就來到家中，為了留下牠的成長記錄，因而開始使用相機。認為貓咪就是「重要的家人，如同孩子般重要」。

⬅ 餵柚子吃完零食、輪到小鐵吃的時候，柚子突然擠過來：「我還要吃！」利用連拍模式，將帶有動作感的畫面拍攝下來。

「蜜雪兒的人類觀察筆記」
http://michel723.blog111.fc2.com/
喵主人：satopico

數位單眼資歷五年，愛用相機為Canon EOS 60D。養了蜜雪兒後，才真正開始幫貓咪拍照。認為貓咪「就像好朋友、情人、孩子，也是生活在世上教導我們重要事情的老師」。

⬅ 當休假日還得翻開文件，繼續在餐桌上工作時，蜜雪兒竟然跑過來想幫忙。家裡用的雖然是鎢絲燈，但是為了刻意營造出溫暖的感覺，所以將白平衡設定成白色日光燈。

插畫家
森田MIW
http://miw.cc/

兩年前開始習慣每天早上去散步，也開始幫貓咪及花朵拍照。愛用相機為FUJIFILM FinePix。打從出娘胎起就很愛貓咪，認為貓咪最大的魅力就是「形形色色、自由自在」。

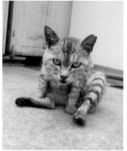

⬆ 附近的貓咪毛毛。不知道是有潔癖還是不擅長理毛，花了大把時間理毛，結果全身還是毛毛躁躁的。這張照片就是貓咪理毛的瞬間。

➡ 附近的貓咪小白。小白的雙眼美到令人讚歎，而且還是隻很黏人的貓咪。只要一叫牠，就會小跑步地靠過來……不過這也靠得太近了吧！？

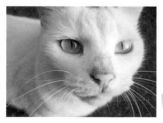

攝影師／平面設計師
Akko Terasawa

http://www.whateverr.com/
http://fotologue.jp/qbb

拍照資歷五年，愛用相機為
Nikon D700、FM3A、SP，
以 及 OLYMPUS PEN EP-1。
認為愛貓就像「自己身體中的
一部分。要是貓咪從世界上消
失的話，世界上有趣的事情就
會減少一半」。

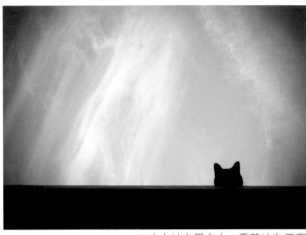

↑ 小七站在陽台上，看著站在正下
方的我。盡量使陽台線條保持平行，
讓畫面內呈現黑色與天空的藍色。

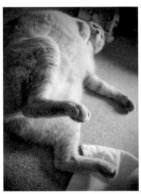

◀ 老家養的貓咪鈴木，在牠最愛
的角落睡覺時、正好翻身的瞬間。
刻意從屁股的角度進行拍攝，強調
出鈴木胖嘟嘟的感覺（當時的鈴木
的確是隻大胖貓……）。

➡ 被寄放在朋友家的幼貓，
小貓咪獨占單人座的沙發時
實在太可愛，忍不住按下快
門，構圖時刻意呈現出沙發
與貓咪之間的大小落差。

「珠理家 THE GOGO 」
http://shurimama.blog43.fc2.com/
喵主人：珠理家

拍照資歷八年，愛用相機為
Nikon COOLPIX P500、
D5200，以及 Panasonic LU-
MIX DMC-TZ7。與愛貓一起
生活後，才開始玩相機，認為
貓咪「就像家人一樣，也是人
生中最棒的伙伴」。

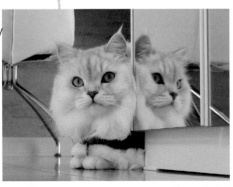

◀ 貓咪和人類一
樣，正面與鏡子裡
反映出來的側面感
覺完全不同。想從
不同角度幫珠理拍
照，所以將鏡中反
映出來的側臉也一
清二楚地拍攝下
來。

「孟加拉貓部落格貓咪的家！」

http://blog.livedoor.jp/neko_chin

喵主人：阿伯

拍照資歷三年，愛用相機為 Nikon D7000，自從養了一身豹紋的孟加拉貓後，才開始玩起相機。認為「拍出具有起承轉合故事性的照片」，是最開心的時候。

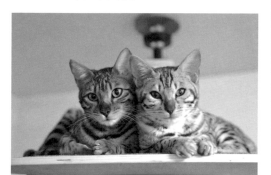

↑ 夢娜與琦子兩隻貓咪膩在一起，窩在貓跳台上休息。為了隨時捕捉決定性的瞬間，所以相機總是放在隨手可得的地方。

「黑貓☆白貓日記」

http://isosatotani.blog71.fc2.com/

喵主人：五十里

拍照資歷三年，看到貓咪部落格裡可愛的貓咪照片後，才開始接觸相機，愛用相機為 Nikon D5100。最開心的就是「拍到貓咪擺出只有主人看得見的表情與動作」。

← 趁著白貓圓子躲在腳踏墊裡心神不定時按下快門，沒想到黑貓丹尼正好走了過去。結果從丹尼後腳間的縫隙，拍下了難忘的瞬間。

→ 圓子與丹尼親密地窩在椅子上，所以利用玩具吸引牠們往同一個方向看，然後按下快門。在昏暗室內同時拍攝黑貓與白貓時，須放慢快門速度，並將光圈放大。

「八戶DIARY」

http://hachiko24.blog7.fc2.com/

喵主人：八戶

拍照資歷十年，愛用相機為 OLYMPUS PEN EP-3 和 SONY NEX-3。「將照片放上部落格後，讀者會回覆訊息，讓貓痴動力全開」，是最開心的時候。

← 小花待在陽台上，眺望外頭景色。平時習慣待在室內的小花，正在充分享受戶外的空氣。為了呈現出戶外的氛圍，所以背景佔了畫面較大比例。

「sky blue drop～14貓咪之家」

http://sbdcat.blog35.fc2.com/

喵主人：**shizu***

拍照資歷十年，愛用相機
為 Nikon D90。一共養
了十六隻貓咪。「貓咪實
在太可愛，所以很想與大
家分享」，成為開始幫貓
咪拍照的契機。

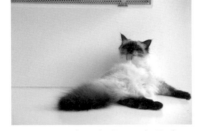

↑ 日向一歲時，正在理毛。
長毛梳理起來十分辛苦，而且
日向看起來也不是很擅長的樣
子，但還是「努力地舔著」。

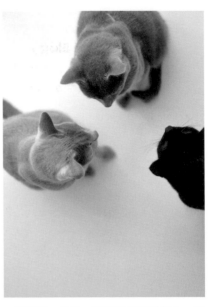

← 拿著逗貓棒逗弄日向，結果日
向搶得好激烈。表情好像在説：「被
我咬到了就不會鬆口！」這張照片
是由正上方的角度取景。

↑ 阿葵亞、伊歐、那留三隻貓咪湊在一起
講悄悄話⋯⋯趁著貓咪們聚集在一起開會
時，從正上方按下快門。正巧三隻貓咪坐在
白色地板上，簡直就像色階分佈圖一樣。

Cat's Photo!

「籃子貓 Blog」

http://kagonekoshiro.blog86.fc2.com/

喵主人：**Shironeko**

將愛貓照片放上貓咪論壇後好評不斷，才開始幫貓咪拍照。著有《籃子貓》、《頂物貓 籃子貓 小白與四隻好友弟子》等書。

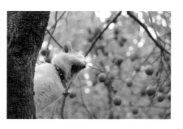

➡ 發現小白爬到樹上小憩，打了一個大哈欠，剛好捕捉到這個畫面。利用望遠鏡頭，拍出壓縮的效果。

⬅ 小白被埋在枯葉堆裡。每天都有新花樣，也會在不同日子擺出不同表情。最開心的時候就是拍到小白玩耍時，天真的模樣以及自然的表情。

「『腿短又何妨』的短腿貓」

http://tansokudatte.blog.fc2.com/

喵主人：**蓮愛**

小學一年級就開始玩相機，愛用相機為 Nikon D5000。家裡養了四隻短腿貓。認為「動作溫柔，而且每隻貓咪的個性各有特色」，就是貓咪最大的魅力。

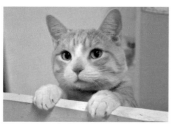

⬅ 愛貓路克，緊抓著水槽邊緣垂吊著，還擺出一付淡定無畏的表情。在昏暗光線下，黑眼睛圓滾滾地，表情十分可愛。

➡ 莉亞窩在剛好能全身擠進去的罐頭型紙箱裡，單眼閉著，好像在眨眼的瞬間。為了使後方背景變模糊，拍攝時將光圈放大。

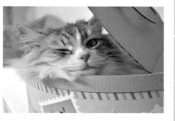

「貓咪諭吉」

http://yukichi0609.blog103.fc2.com/

喵主人：**小西**

拍照資歷四年，愛用相機為 SONY α77。為了記錄愛貓的成長過程，才開始接觸攝影，就在每天幫貓咪拍照的同時，發現了拍照的樂趣。認為貓咪最大的魅力就是「不受拘束又低調、愛撒嬌」。

⬅ 諭吉和小町兩隻貓咪正在監視外頭的鳥兒。拍攝時趴在地上，由下往上拍，使畫面中的背景占了較大比例。

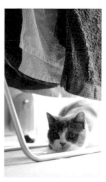

➡ 小町在曬毛巾架下躲貓貓，卻被看得一清二楚。逆光下拍攝時，特別注意毛巾與表情等部位明顯的測光差距。

「小襌與小那日記」
http://zennatsu19723.blog74.fc2.com/

喵主人：寶娣

拍照資歷三年，愛用相機為 SONY NEX-5N 與 Canon EOS 50D。家裡養了兩隻阿比西尼亞貓。認為貓咪就像「自己的孩子一樣，也是家庭生活的重心」。

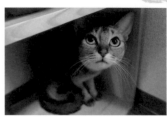

➡ 木製櫥櫃才剛買回家，小那就馬上躲進去。彷彿像在躲雨般地抬頭往上瞧，可愛的模樣令人忍不住按下快門——很喜歡這張照片裡小那的表情。

⬅ 小那躺在貓窩（貓用床組）裡打瞌睡的樣子。看起來就像泡在浴缸裡，拍照時差點就要笑出來。由下往上拍攝，照片上看起來才會更像浴缸。

「貓痴與痴呆貓」
http://blog.livedoor.jp/nyotaro/

喵主人：咪太郎

拍照資歷八年，愛用相機為 RI-COH GR DIGITAL III、FUJIFILM FinePix F200 EXR 等等。「可以拍到意想不到的有趣表情與姿勢，所以讓人愛不釋手」，就是幫貓咪拍照的最大的魅力。

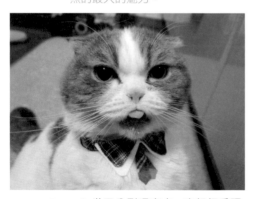

⬆ 世田八剛喝完水、忘記把舌頭給伸回去。為了特寫這種呆呆的表情，所以拍攝時靠得非常近。

插畫家
枝野茸
http://www.enokinoko.com/

拍照資歷五年，養貓後才開始玩相機。愛用相機為 OLYMPUS PEN 與 RI-COH GR DIGITAL III。認為幫貓咪拍照最大的魅力是「每天的表情都會出現不同變化」。

⬅ 小凜直接從水龍頭喝水的樣子。很想留下牠喝水時的專注神情，所以拍下了這張照片。拍攝時，有特別注意亮度。

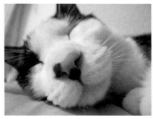

➡ 小凜睡得十分香甜。因為牠睡得很熟、很舒服，所以拍攝時可以靠得很近。粉紅色的鼻子可愛到犯規，特地拍下鼻子的特寫。

攝影師
內山惠
http://www.cracker-studio.com/

任職於拉炮攝影工作室，拍照資歷十一年，愛用相機為 Canon EOS Mark II。愛貓小黑是第二代。認為貓咪最大的魅力就是「具有療癒效果，自由奔放又我行我素」。

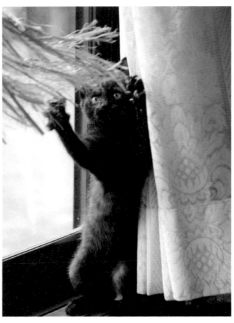

➡ 小黑剛到家裡來時，非得被弟弟夾在腋下才會感到安心。拿著相機對準牠時，突然「嗨！」地對我打招呼。因為是隻黑貓，所以拍攝時須注意不能讓牠黑嘛嘛的一團。

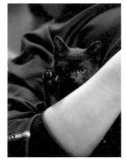

⬅ 玩玩具時突然站立起來的瞬間，宛如用雙腳行走一般。刻意在逆光下拍出剪影效果，完全就像隻「奇妙生物」。

⬆ 正在玩耍時，小黑猛揮拳的瞬間。因為動作十分敏捷快速，所以想要捕捉瞬間畫面時，對焦必須準確。

「口袋的小肚子」
http://blog.pokkeboy.com/
喵主人：mizuha

➡ 口袋原本就很喜歡紙箱，所以經常將箱子挖洞給牠玩，這次挖了一個大洞，正好讓牠伸出手來。想要捕捉這張照片的瞬間，速度是最重要的關鍵。

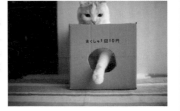

拍照資歷七年，愛用相機為 Nikon D800。自從養了「口袋」後，才開始玩起相機。認為貓咪就是「最重要的家人，自己的一部分，也是理所當然的存在」。

⬅ 口袋窩在沙發上小憩時，一把彈力球放在牠眼前後，便開始玩了起來。百無聊賴的表情實在是太可愛，忍不住按下快門。

Cat's Photo!

「芝麻鵪鶉＠
orange home☆」

http://ameblo.jp/nekosan67/

喵主人：sao

拍照資歷兩年，愛用相機為 Canon EOS Kiss X4。為了幫愛貓芝麻留下成長記錄，開始接觸攝影。曾經愛用全自動相機拍照，但是打從知道最愛的部落格照片全由數位單眼所拍攝後，才買了第一台數位單眼。

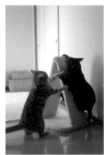

← 芝麻玩弄著新買的貓抓板，鵪鶉則在一旁搗蛋。為了避免打擾貓咪們玩耍，所以從遠一點的地方進行拍攝。白平衡設定成「陽光」，在白天也能拍出溫暖的色調。

➡ 趁著鵪鶉盯著玩具看的瞬間，準備跳躍前的瞬間按下快門。照片名稱：「貓拳預備姿勢」，拍照時設定成快門先決模式。

療癒專家
Chico Shigeta

http://www.shigeta.fr/

巴黎化妝品牌 SHIGETA 負責人，現居巴黎。拍照資歷十七年，愛用相機為 Nikon D800。認為貓咪的存在「可以使人全身放鬆，只要和貓同處一室，就能讓心靈獲得紓解」。著有《SHIGETA 美容聖經》。

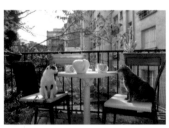

➡ 我在陽台上用完早餐，正在收拾，突然看見 Mike 與 Betty 坐在椅子上。就像兩隻貓咪在喝茶，剛好是一張「TEA FOR TWO」的構圖，可愛到令人忍不住按下快門。

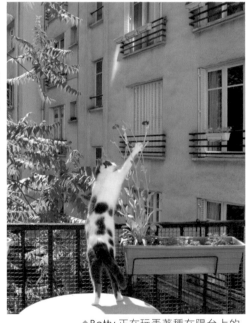

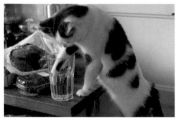

←Betty 正用最厲害的「手技」喝水，原本倒給自己喝的水，沒想到才放在廚房吧台上，Betty 居然把手伸進去、撈水喝了起來。

⬆Betty 正在玩弄著種在陽台上的盆栽。為了將牠靈活的身手拍下來，構圖取景時，特別將拉長身體的感覺完整保留下來。

「6月，雨滴。」

http://shizukucat.exblog.jp/

喵主人：kika

拍照資歷約半年左右，愛用相機為 Nikon D5200。為了幫愛貓雨滴留下成長記錄，於是開始玩起相機，牠的兩邊眼睛顏色不同。認為貓咪最大的魅力就是「像寶石般美麗的眼睛」。

← 搖晃玩具，吸引雨滴注意。為了拍下炯炯有神的眼睛，拍照時讓雨滴眼睛稍微往上看，使日光燈的光源能反映在眼睛裡。

→ 寒冷的冬天裡，雨滴正窩在我的床上睡。頭正好枕在枕頭上，姿勢完全和人類一模一樣，忍不住拍下這有趣的一幕。構圖取景時刻意後退一點，讓人看得出貓咪待在什麼地方。

「mes bijoux」

http://moco104.blog33.fc2.com/

喵主人：mokotsuku tekeko

拍照資歷五年，愛用相機為 Canon EOS Kiss X2。為了將愛貓小莉莉的照片放到網路上，因而開始玩起相機。認為人生就是「NO CAT, NO LIFE！」

← 緞帶原本邊睡邊玩，玩到一半卻開始舔起手來。幫貓咪拍照最吸引人之處，就是可以將平時難得一見的粉紅色舌頭拍下來，還能欣賞到可愛的表情。

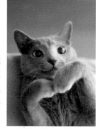

→ 緞帶原本躺在沙發上睡覺，我故意逗牠、吸引牠的注意，結果不知不覺中，牠的雙手竟然擺成了心型！拍攝時正好在和貓咪玩耍，所以設定成快門先決模式。

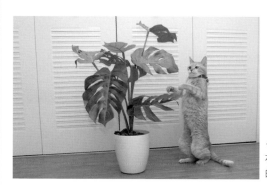

「前進！喵喵」

http://nyanny.blog110.fc2.com/

喵主人：喵妮

拍照資歷二十年，愛用相機為 Nikon D40。幫貓咪拍照時，覺得最有趣之處就是「能拍到奇奇怪怪的姿勢，這才發現，貓咪其實也是個表情相當豐富的動物」。

← 恰比的特殊才藝是「用雙腳站立」，照片上看起來好像在整理盆栽的感覺。由於在室內拍攝，所以特別注意白平衡的設定，還將曝光補償調成＋1，使照片拍起來更加明亮。

「貓咪毛茸茸」

http://mofenko.blog60.
fc2.com/

喵主人：娣娣

拍照資歷八年，愛用相機為
Canon EOS 50D。在偶然
機會下養了一隻老貓，而開
始玩起相機。認為「表情十
分豐富，無論眼睛還是耳
朵，都有令人玩味之處」，
是貓咪最吸引人的特點。

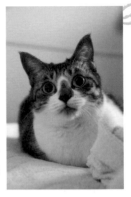

◀ 薰子悠悠哉哉地
眺望著外頭的天空，
牠將手靠在欄杆上的
姿勢令人十分印象深
刻，忍不住按下了快
門。構圖時，刻意挑
選能讓薰子的眼睛反
映出青空的角度。

➡ 趁著薰子放鬆時按下快門，為了
表現出房間內的溫馨氣氛，刻意提高
ISO 感光度，用慢速快門進行拍攝。

「點貓blog」

http://tenbyo.blog69.fc2.com/

喵主人：板博美

拍照資歷十三年，愛用相機為 Nikon
D7000。家裡養了四隻貓咪，也常參加攝
影展以及幫貓咪拍照的活動。認為貓咪就
是「令人憐愛，而且有趣的動物」。

Cat's Photo!

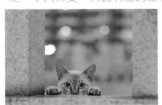

⬆ 好奇心旺盛的年輕貓咪，從寺廟柵欄的另
一頭悄悄地冒出頭來。照片拍攝於夏天的晚上
七點，當時肉眼看起來十分昏暗，但多虧貓咪
一動也不動，才能拍出這張照片。

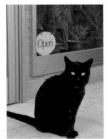

◀ 大阪木工創作家「mokkouya」的店貓，
難得坐在店門口，我急忙拿出相機拍了下來。
雖然毛色並非全黑，不過貓毛在光線調整下，
凸顯出特別的神采，也是難得一見的照片。

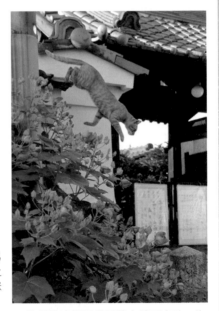

⬆ 發現貓咪想要從圍牆上跳下來時，先
透過觀景窗準備，等待貓咪跳下來的瞬
間。拍攝時正好是夏天傍晚，所以將 ISO
感光度與快門速度提高。構圖取景時，連
同旁邊的醉芙蓉花也一併入鏡。

愛上貓咪
攝影3

尾巴

貓咪也會透過尾巴傳達情緒，
例如直立時代表開心，
慢慢搖動時代表放鬆……
因此也可以從尾巴拍出貓咪的心情喔！

⬆ 捲成一圈的尾巴實在太可愛了！在
構圖中，特地不拍出臉部。為了活用地
上的直線條與貓咪曲線所形成的反差，
所以畫面中地面佔了較大比例。

Photo DATA
OLYMPUS OM-D E-M5　＊　ED12-50mm
F3.5-5.6　＊光圈先決模式(F7.1、1／500秒)
＊對焦距離27mm（相當於54mm）＊
ISO200　＊曝光補正＋0.3EV　＊WB自動

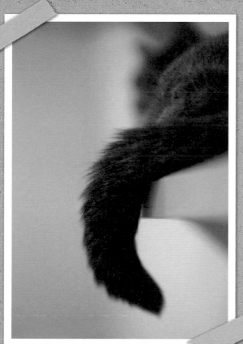

⬅ 為了呈現出貓毛質感，所以縮小光
圈值，使周圍模糊的範圍變大。距離對
焦處愈遠變得愈模糊，正好能呼應貓咪
的柔軟質感。

Photo DATA
Canon EOS 5D Mark II　＊　EF28-70mm
F2.8L USM　＊光圈先決模式(F3.2、1／
200秒）＊對焦距離70mm　＊ISO1000
＊曝光補正＋0.3EV　＊WB自動

攝影＆內文＊金森玲奈

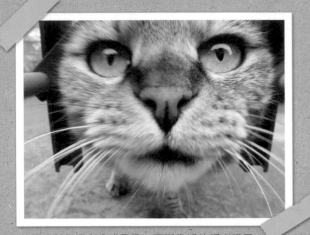

愛上貓咪
攝影4

眼睛

試著將貓咪炯炯有神、
注視鏡頭的照片拍下來！
盯著相機不動，或是閉上眼睛的瞬間……
讓你發現貓咪更多的表情。

⬆ 貓咪對相機十分感興趣，不斷靠近的好奇樣子。
拍攝時，記得將相機保持與貓咪視線等高的高度，再
利用慢速快門，拍出貓咪將臉部靠近當下的臨場感。

Photo DATA
OLYMPUS XZ-10 ＊光圈先決模式 (F5.6、1／30秒) ＊
對焦距離 5.2mm (相當於 29mm) ＊ISO125 ＊曝光補
正＋0.3EV ＊WB 自動

➡ 捕捉到貓咪睞微笑
的表情。此時應縮小光
圈值，保持臉部清晰但
其餘部分模糊的拍攝方
式，使觀賞者的注意力
能集中在眼睛。

Photo DATA
Canon EOS 5D ＊ EF24-
105mm F4L IS USM ＊光圈
先決模式 (F4.5、1／20秒)
＊ 對 焦 距 離 105mm ＊
ISO800 ＊ 曝 光 補 正 ＋
0.3EV ＊WB 自動

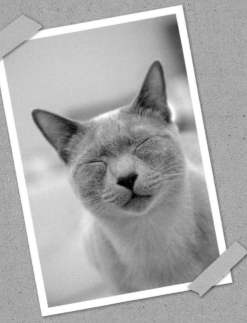

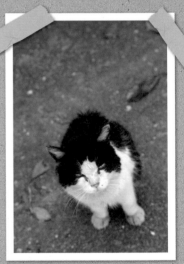

⬆ 或許是因為從上往下拍攝的關係，
讓貓咪出現有點警戒的表情。拍照時，
貓咪眼睛裡反映著我的身影，不知道牠
對我有什麼感覺呢？

Photo DATA
Canon EOS 5D Mark II ＊ EF24-105mm F4
L IS USM ＊光圈先決模式 (F6.3、1／320秒)
＊對焦距離 105mm ＊ ISO400 ＊曝光補正＋
0.7EV ＊WB 自動

相機是精密的儀器，須何時清潔？
又該如何清潔？

手上的皮脂、灰塵，都會影響相機

相機是相當精密的機械，而且好不容易大手筆買下的相機，為了可以長久使用，所以必須定期清潔才行。在戶外幫貓咪拍照時，砂子容易跑進相機裡，所以最好等回家後再進行清潔。即使大多在室內拍照，也會因為手上的油脂與灰塵，造成相機劣化。尤其是鏡頭部分，每次使用完畢最好都要清潔。

保養相機時須準備「清潔布」、「吹球」、「毛刷」，若有「拭鏡紙」或「鏡頭清潔液」更佳。

清潔機身，
先用吹球或小刷子清掉灰塵

首先使用刷子，輕輕地將相機上的灰塵或髒汙刷掉。最好還能準備小刷子，以便清潔細縫處。接下來再使用吹球，將小灰塵吹掉。吹球也有許多種類型，例如噴劑式等等，各位可選擇自己愛用的類型。而附著在影像感測元件上的髒汙，也可利用吹球吹掉。另外在觀景窗的部分容易附著粉底或皮脂，所以也要用清潔布擦乾淨。

鏡頭上的指紋，別用一般面紙擦！

鏡頭外圍部分，可用吹球將髒汙或灰塵吹掉。嚴重髒汙處，則利用清潔布擦乾淨。另外在清潔鏡面時，先用吹球將髒汙吹掉。而指紋附著的部分，可在軟布（拭鏡紙）上滴上幾滴鏡頭清潔液，再從鏡面中央往外側以畫圓方式輕輕擦拭。不過要注意，面紙會損傷鏡面，應避免使用。

今天來幫
貓咪外拍

數位單眼初學者 挑戰第一次拍貓就上手！

原書編輯 S 小姐與本書作者之一的中山祥代小姐，準備一起去拍攝在戶外生活、自由自在的貓咪們。第一次玩數位單眼的初學者，只要掌握這些小技巧，也能把貓咪拍得很好看！

※ 注意 before → after 的進步過程。

指導老師
中山祥代小姐

各位請參考從 P84 開始「在戶外幫貓咪拍照的秘訣與心得」，事先將相機設定好。這次要嘗試使用光圈先決模式拍攝。

本次使用的相機和鏡頭
Canon EOS Kiss X6i ＊ EF18-135mm F3.5-5.6 IS USM

初學者常犯的
四大失誤

C
before
（倒影失誤）
想拍攝貓咪窩在長板凳上打滾的樣子，可惜自己的影子入鏡，破壞了整個畫面。

B
before
（對焦失誤）
對焦在後方的芒草上，所以沒有清楚地拍下這隻風韻猶存的美貓蹲在水泥管上的樣子。

A
before
（構圖失誤）
看到兩貓咪感情融洽地依偎在一起，所以趕緊按下快門。但是，照片看起來好像不怎麼可愛……

D
before
（手震失誤）
在地面上磨蹭的貓咪，因為動作太快結果照片變模糊了……

中山老師的建議

避免太陽與自己呈一直線，所以應觀察貓咪四周，找出不會出現影子的位置。

C after　用低姿勢，從長板凳下方往上拍攝。只要將相機擺在低於貓咪視線的高度，就能吸引貓咪的注意。

Photo DATA
F4.5、1／1250 秒
＊對焦距離 18mm
（相當於 29mm）
＊ISO400

中山老師的建議

由上往下拍時，容易拍出平淡無奇的照片。所以可從較遠的距離拍攝，就能拍出具有故事性照片囉！

A after　將天空也拍進來，構圖時，不要將貓咪放在正中央，就能拍出更有故事性的照片了。

Photo DATA
F4.5、1／1600 秒
＊對焦距離 35mm
（相當於 56mm）
＊ISO400

中山老師的建議

將相機固定好之後，調整變焦倍率並放大光圈值，就能使背景呈現矇矓美。

Photo DATA
F10、1／160 秒 ＊對焦距離 135mm（相當於 216mm）　＊ISO400

D after　拍攝時，將相機固定在地面上，避免出現手震晃動。從低角度進行拍攝，更能呈現出臨場感。

中山老師的建議

透過觀景窗準確對焦，半按快門鍵、對焦在貓咪的眼睛上。

Photo DATA
F5.6、1／400 秒 ＊對焦距離 135mm（相當於 216mm）　＊ISO400

B after　調整變焦倍率就能準確對焦，或是靠近貓咪一點，也比較容易對焦。

相機擺低角度，凸顯貓咪表情

Photo DATA
F4.5、1／1600 秒 ＊對焦距離 35mm（相當於 56mm）＊ ISO400

Photo DATA
F5、1／640秒 ＊對焦距離 42mm（相當於 67mm）＊ ISO800

在構圖上稍作留意，就能拍出充滿故事性的照片

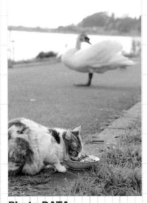

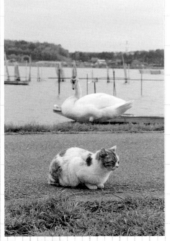

Photo DATA
F5、1／400秒 ＊對焦距離 74mm（相當於 118mm）＊ ISO400

Photo DATA
F10、1／1000 秒 ＊對焦距離 56mm（相當於 89mm）＊ ISO800

挑戰其他
更高階的技巧！

在路旁發現

正在休息的貓咪，

可以嘗試用低角度拍攝！

TIPS

◀ 貓咪靜止不動時，可透過觀景窗確認構圖與對焦後，將相機固定在地面上，再配合貓咪臉部動作，伺機按下快門。

讓貓咪

和其他動物

一起入鏡！

TIPS

◀ 構圖取景時，盡量使貓咪與天鵝呈一直線，看起來會更有趣。等到天鵝一轉頭過來，就是按下快門的最佳時機。

拍出更明亮的照片，讓貓咪看起來更可愛

Photo DATA
F7.1、1／80 秒 ＊對焦距離 135mm（相當於 216mm）＊ ISO800

Photo DATA
F7.1、1／80 秒 ＊對焦距離 135mm（相當於 216mm）＊ ISO800

讓花朵入鏡，
為單調的照片
增色！

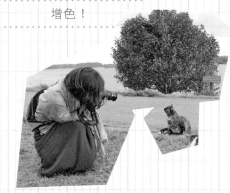

TIPS 將貓咪後方的紅色花朵一起入鏡，可增添色彩，看起來更加明亮。再調整變焦倍率，拉近貓咪與花朵的距離，也能呈現朦朧美感。

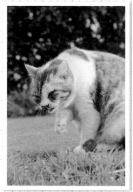

⬆ 偷偷拍下貓咪吃完飯後、正在理毛的樣子。趁著貓咪聽見相機聲響，看向鏡頭的瞬間按下快門，牠正一臉不悅地用舌頭舔著嘴巴（笑）。

Photo DATA
「10、1／160 秒 ＊對焦距離 114mm（相當於 182mm）＊ ISO400

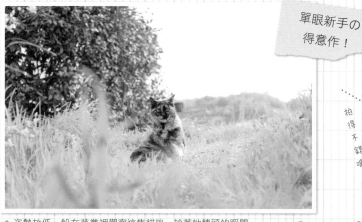

⬆ 姿勢放低、躲在草叢裡觀察這隻貓咪，趁著牠轉頭的瞬間按下快門。因為非常靠近草叢，所以前方的草叢有點模糊，營造出「偷拍」的感覺。

Photo DATA
F5、1／250 秒 ＊對焦距離 72mm（相當於 115mm）＊ ISO400

單眼新手の
得意作！

拍
得
不
錯
嘛
！

看這邊

開始拍貓後，Q&A
最常發生的十個問題！

前面分別介紹在室內和戶外拍攝貓咪的各種技巧，相信大家都試拍過了，而在實際幫貓咪拍照時，或許又遇到了其他不同的問題！本書的三位作者：Sakura Ishihara、金森玲奈和中山祥代，一一為大家解答「幫貓咪拍照時」，最常發生的十個問題。

Q 為什麼照片總是拍不清楚？

A 用快門先決模式，並練習「不手震」的技巧

中山 照片會拍不清楚的原因有兩種：一是只有被攝體（貓咪）拍不清楚的情形，另一種則是整張照片全都模糊不清。前者是因為上貓咪的動作造成，所以拍攝時應設定成快門先決模式（或是全自動相機的運動模式），快門速度則須設定在1／250秒以上。倘若此時想調整明亮度的話，則須透過ISO感光度或曝光補償來進行調整。而後者則大多是因為握持方式不正確所造成。

Ishihara 所以，各位讀者在握持相機時，要養成不會造成手震晃動的習慣。例如，當右手拿著相機時，須將右手腋下夾緊，手肘靠在自己身體上。也可以將手肘放在附近的層架或地板上，甚至還可以靠在牆壁上，以保持相機的穩定性。拍攝直幅構圖時，快門鍵則應擺在下方。

Q 為什麼無法對焦在貓咪身上？

A 使用自動對焦，隨時調整

Ishihara 此時要配合貓咪的動作，修正對焦位置。用相機捕捉正在移動中的貓咪時，必須隨時變化對焦位置。可設定成自動對焦（AF）模式，連續半押快門鍵，隨時修正對焦位置。遇到貓咪奔跑或跳躍時，可事先對焦在貓咪可能會出現的位置，利用「快照攝影」的手法來提高成功率。

攝影＊Sakura Ishihara

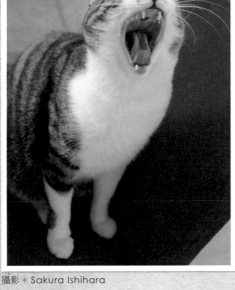

攝影 * Sakura Ishihara

Q 如何捕捉決定性的瞬間？

A

熟悉貓咪的習性，並將相機放在身邊

Ishihara 瞭解貓咪的特性，就能掌握貓咪接下來的行動。例如睡醒時會出現打哈欠或伸懶腰等動作，吃完飯後則常會出現理毛的動作。一旦發現貓咪快要起床了，或是剛吃完飯時候，就可以將相機準備好，等著按下快門。

左圖就是原本正在睡覺的貓咪，剛起床時伸懶腰與打哈欠的模樣。預測貓咪快要打哈欠時先將相機準備好，就能捕捉到打哈欠的瞬間。

話雖如此，其實我也經常錯失按下快門的最佳時機。為了減少這些遺憾，所以常會將相機放在身邊，以便隨手拿起來拍照。因為很難叫貓咪再做出相同的動作嘛！（笑）

Q 特寫貓咪時，如何拍出清晰的照片？

A

確定自己鏡頭的最短對焦距離

中山 可能是因為太靠近貓咪，才會拍不出清晰的照片。鏡頭也有最短對焦距離，例如標準鏡頭只要在三十～四十公分左右便無法對焦，所以請先確定自己鏡頭的最短對焦距離。右圖照片就是以我自己鏡頭的最短對焦距離，所拍下的照片。

另外也可以使用具有微距（特寫）模式功能的相機來進行拍攝。

攝影 * 中山祥代

攝影＊金森玲奈

攝影＊Sakura Ishihara

Q 為什麼黑貓拍起來變得好亮？

A 調整「曝光補償」為負，保留黑貓的貓毛質感

金森 只要將曝光補償判斷成「暗處」，才會造成照片拍起來變亮。由相機自動測光時，就會拍出右圖的NG照片，讓照片上的黑貓看起來比實際顏色更亮，甚至還會看起來像隻灰貓。此時只要將曝光補償調成負值，就能保留黑貓的貓毛質感，重現肉眼所見的毛色。

Q 為什麼白貓拍起來變得好暗？

A 調整「曝光補償」為＋，避免相機自動調暗亮度

金森 只要將曝光補償調成正值就可以了。因為相機對白貓進行測光時，會將白色毛皮判斷成「亮部」、而自動將照片調暗。由相機自動測光時，就會拍出下圖的NG照片。所以當白貓在片幅中占較大比例時，相機就會自動將亮度調暗。不過只要將曝光補償調成正值，就能拍出下圖的OK照片，忠實地重現出貓毛的顏色。

攝影＊金森玲奈

Q 晚上如何在戶外幫貓咪拍照？

A 提高感光度與快門速度，並利用街燈和車頭燈

Ishihara 在昏暗場所拍照是件很困難的事情。因為快門速度會變慢，所以被攝體拍起來會變模糊，相機也容易出現手震晃動。所以應將ISO感光度與快門速度盡量提高，也可以巧妙運用街上或車子的頭燈、自動販賣機的光線。例如左圖照片就是利用不時路過的車輛頭燈，所拍下的照片。

攝影＊Sakura Ishihara

外接閃光燈的好處是？

避免直接讓貓咪眼睛受到刺激，在室內也不怕光線不足

中山 數位單眼相機裡除了有內建閃光燈，還能另外購買外接式的閃光燈。幫貓咪拍照時，最好購買可調角度的外接式閃光燈。在相機上安裝好了之後，將角度朝上，就能使光線由天花板反射回來。天花板的反射光源可以照亮貓咪，也不會刺激到貓咪眼睛，即使在室內也能拍出明亮的照片。

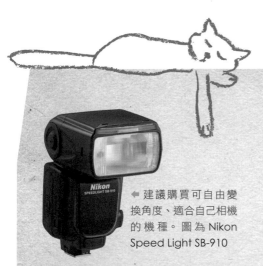

← 建議購買可自由變換角度、適合自己相機的機種。圖為 Nikon Speed Light SB-910

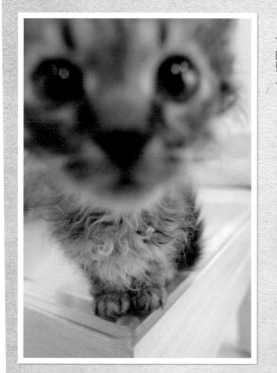

構圖總是一成不變，該怎麼辦？

試著只拍局部看看

金森 建議不要讓貓咪全身入鏡，構圖取景時，可以只拍前腳。例如左圖照片就是貓咪前腳正好併攏時的可愛模樣，所以拍照時須對焦在腳部。

另外也可以刻意將相機拿歪，拍出有動感的構圖。下圖照片就是為了呈現出小貓咪用輕快步伐，宛如跳舞般走動的樣子，而刻意將相機傾斜所拍下的照片。

攝影 * 金森玲奈

幫貓咪拍照時，最值得按下快門的時機有哪些？

撒嬌、露肚皮、舔舌……什麼動作都好可愛！

Ishihara 例如喵喵叫、打哈欠、伸懶腰或露出肚皮來的時候，都是按下快門的最佳時機。左❶照片就是貓咪在陽台上休息時所拍下的。另外，當貓咪伸完懶腰後，直瞪著眼前相機看的樣子，也是很值得按下快門的瞬間。

中山 吃完飯吐出舌頭時的有趣模樣，也是拍照的最佳時機。所以當貓咪不停舔舌時，記得要按下如同左❷照片般的有趣照片。就能拍下如同左❷照片般的有趣照片。

金森 貓咪的各種睡姿，例如捲成一團或是伸長身體時，也很值得拍下來。照片❸就是小貓咪毫無防備睡著時的模樣。臉頰整個放鬆下來，這麼可愛的瞬間也很值得留下記念。

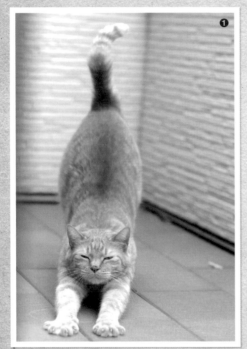

❶

攝影＊Sakura Ishihara

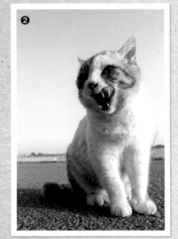

❷

攝影＊中山祥代

❸

攝影＊金森玲奈

重要的照片電子檔應用什麼來保存？又該如何保存？

建議各位的資料應該經常備份存檔（保存）。迷上幫貓咪拍照後，儲存空間很容易在不知不覺中爆滿。當記憶卡空間已滿而忘了著手處理，等到下次想拍攝某個瞬間時，就會發生儲存空間不足而無法拍照的情形。如果不想錯失決定性的瞬間，最好盡早將照片備分存檔。

數位照片最主要的備分存檔方式，就是「儲存在電腦裡」、「燒成光碟」和「儲存在雲端」，大家可以選擇適合自己的儲存方式。

❶ 儲存在電腦裡：可用外接式硬碟增加儲存空間

利用讀卡機或USB線，連接電腦與相機，將照片儲存在電腦硬碟裡。只要將購買相機時所附贈的影像管理軟體安裝進電腦，就能依照簡單明瞭的步驟，將照片儲存在電腦中。儲存空間一下子就不足的人，也可另外購買外接式硬碟來儲存檔案。

定期整理記憶卡，免得儲存空間不足

❷ 燒成光碟：可善用店家的服務

先在電腦上將照片播放出來，再選擇要保存的照片、燒錄成光碟。現在有些沖印店和家電量販中心，也有提供幫客人燒錄光碟、保存照片檔案的服務。如果家中沒有這類軟硬體的讀者，也可以用這種方式保存心愛的照片。

❸ 儲存在網路雲端：注意網路使用安全

雲端，就是在網路上提供觀賞、編輯、上傳資料的服務。可以隨時透過任何一台電腦或智慧型手機操作，有些需要付費，有些則是免費服務。各位讀者可以自行調查雲端安全性，將資料保存在適合自己且值得信任的網站上。

對街貓的愛，都在照片裡了

攝影師 **阿泰**

Digiphoto 網站攝影達人之一，參與《這時怎麼拍才漂亮：終極探秘》一書之專欄作家。對飛羽（野生鳥類）與街貓攝影，興趣濃厚，平時致力於對街貓照護與觀念推廣，曾舉辦多場街貓攝影展，並免費為送養貓咪拍照，常被中途貓的可愛模樣電暈，手下快門連按。

阿泰的部落格：http://krynn.pixnet.net/blog

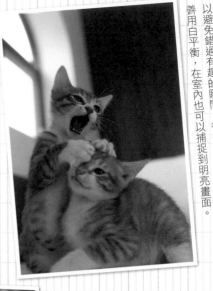

活潑的中途小貓，正是好動的時候！連拍模式可以避免錯過有趣的瞬間。很多新手難掌控逆光拍攝，善用白平衡，在室內也可以捕捉到明亮畫面。

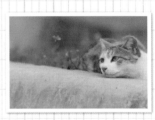

↑ 多數街貓戒心都很重，只能遠拍。這時通常周遭背景較亂，可用大光圈凸顯出貓咪，讓前後景模糊。

貓，是上天遺落人間的寶石，貓兒所有姿態，就像舞蹈在世界心田一般的令人歡喜；而我輩有幸，藉由手邊的相機，將之輕盈靈動的模樣紀錄下來。雖然一段時日之後，回到同一地點，不一定能夠再次見到日前拍過的貓兒，至少……至少我留下的影像，能夠證明他們確實來世一場；；不管是街貓也好，送養貓也好，由衷希望他們，能夠安心自在的生活下去。

我始終認為，貓的美，在於牠們的超然獨立，我們不能要求貓兒照我們的喜好，去表現愛被人摸、愛被人抱的習性。希望大家都能尊重每個生命的「獨特」，在轉角遇見貓、想留下牠們的身影時，別忘了讓貓兒保有自在的空間。

我喜歡貓的眼睛。看著椰果看獵物的表情，只要對到他有興趣的事物時，馬上一秒瞳孔放大。拍照過程中，我習慣用大光圈的鏡頭來代替閃光燈。貓眼比人眼還敏感，之前被閃光燈閃過，會有5～6秒的失明期（眼睛無法對焦），所以我從不用閃燈閃他們。

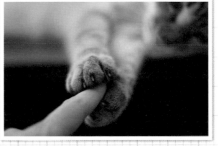

奶茶和椰果，
就是我的生活大小事♥

攝影師 **Kenty**

奶茶和椰果的專屬攝影師，每天都會紀錄兩貓的一舉一動。每次照相時都是一手拿著逗貓棒一手拿相機，練成了超級相機手。認為幫貓照相時只要記住一件事就好：貓是絕對的王者，人跟貓住，貓只是覺得你只是室友，而不是主人。

拍照時，總是用和貓平視的角度，看看他們眼中的世界究竟是什麼樣子。每次一回到家就趴在地上滾來滾去地幫兩貓照相。奶茶和椰果各有擁護者，因此除了每天拍照外，還得為了平衡版面費盡心思。著有《喵的！部落格：奶茶的大小事》和《奶茶大小事，椰果出頭天》。

今天的主角是

奶茶

米克斯白貓，有一雙美麗的異色瞳。原本流浪在大街上，和攝影師 Kenty 相遇後，就過起公主的日子；十來歲仍舊愛玩，最喜歡追雷射筆。

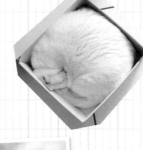

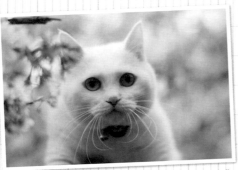

↑ 將每一年我們都習慣帶奶茶出去賞櫻花。我們會挑人少的地方去。雖然奶茶喜歡到處走，可是面對陌生人群就變免覺得緊張，都是阿良把奶茶捧在手心哩，然後 K 趕快拍照。拍照過程：會先讓奶茶看看周遭環境，看他心情再來拍。

↑ 幫貓咪拍照時，大光圈鏡頭是必備；而最基本的技巧，就是給他們絕對的安全感和信任感，就可以拍出好照片。

今天的主角是

椰果

米克斯咖啡色系虎斑貓，開朗熱情，但意外地不愛出門，是隻宅貓。和奶茶就像一般的姐妹，要好時可以抱著舔毛，當然也常在家互追爆衝。

奶茶 & 椰果大小事：http://milktea.pixnet.net/blog
奶茶 & 椰果粉絲團：https://www.facebook.com/milkteacat

當兩個人＋四隻貓同住一個屋簷下

大力
人稱中和金城武的大力，平時喜愛 24 小時的宅宅生活。

派機
人稱中和滷味女的派機，是傳說中沒有電視會死的女子。

乳迪 - 男
驚恐貓之稱，什麼大小事都可以讓他嚇到彈飛 10cm，而且很會照顧客人。

呼呼 - 女
有食物的地方就有她，只要被她壓住胸口一定會斷氣，是家中的公主貓。

肥妹 - 女
最萌之美少女，鬍子的長度沒有極限，擅長讓人融化。

咖咖 - 男
史上最愛玩水之海獺貓，而且總是看起來很肉慾（特愛男男？……）。

大力和派機是一對很有趣的夫妻，專長是設計、攝影和畫圖；兩人擅長把日常生活的小事，透過無厘頭的單格或四格漫畫分享在部落格上，在網路上擁有眾多的朋友之支持者。除了出賣對方和身旁的朋友之外，最常成為他們筆下題材的，就是家中的四隻貓，牠們分別是肥妹、咖咖、乳迪和呼呼。

在大力和派機的眼中，四隻貓各有與眾不同的個性，看著牠們彼此互動時，總是充滿趣味，也常捕捉到故事性十足的畫面，有時再加上兩人後製的簡單插圖與台詞，每張照片不僅保留了當時的氣氛，也讓網友們屢屢會心一笑。

四貓粉絲團：
「一個屋簷下」https://www.facebook.com/stupidmimi/timeline

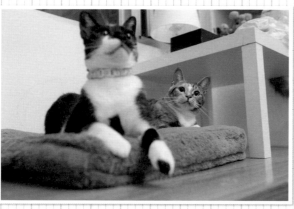

到底在看啥？

什麼？要出去玩嗎？

⬆ 肥妹常出現這種惹人憐愛的萌樣，不用拍全身，乾淨的背景加上半身照就很有氣氛。

喵？

⬆ 同樣的場景和主角，從不同的角度拍，會出現不同的表情！

大力&派機
給新手的拍貓建議

一般來說，拍貓咪的臉和拍人臉剛好相反，由低往高處拍會比較可愛（臉看起來較扁），所以拍攝時，鏡頭的為治最好跟貓咪的臉平行，甚至更低，然後另一手在高處拿玩具，吸引貓咪的注意力。（有人可以幫忙就更好啦～）

⬅ 由上往下空拍，側睡時手腳被肚子卡住的呼呼，和剛好微微睜眼看鏡頭的咖咖，一瞬間的溫馨畫面。

特別收錄④

貓大爺，陪我上班好嗎？

攝影師 **喬安 Joe Ann**

從事廣告平面設計十年，攝影師資歷六年，喜歡美的
事物，擅長人像／商業攝影、繪畫、廣告設計、行銷。
曾受相機世界雜誌專訪、DCView 影像學院講師、
各大學攝影講座，蘋果日報專訪，現為感覺攝影工作
室負責人。
著有《喬安朵貓貓》、《我們，最美的瞬間：婚紗攝
影風格寫真術》。
喬安朵貓貓：http://www.joeann.com.tw/
感覺攝影工作室：http://www.senseart.com.tw/

打開「感覺婚紗工作室」的大門，
五隻駐店公關貓大方地迎面而來，對上
門諮詢的新人嗅嗅蹭蹭，盡責地擔任接
待的工作。工作室的負責人喬安一開始
從事廣告設計，「本來只是覺得貓咪好
可愛、應該幫牠們留個個紀錄，才開了部
落格，分享照片和我們的日常生活，結
果網友反應很熱烈！」

既然開了工作室，喬安捨不得讓五
隻貓在家裡癡癡等她回來，乾脆讓貓咪
們來店裡幫忙「顧店」。在新人拍照
時，常常會發生貓咪泰然自若地入鏡，
意外製造極具「笑果」的鏡頭。

好香～

舔～

「養了貓之後，才發現貓咪的一舉一動都好好笑、好可愛！」

工作室內有許多拍攝的道具，因此喬安常常能捕捉到貓咪們充滿故事性的畫面：貓咪伸掌把排好待拍的道具撥亂、擋住螢幕不讓她工作、或是把架上的書全掃到地上，始作俑者卻在一旁無辜的舔毛……等等。

一間充滿貓咪的工作室，對於本來就愛貓的客人來說是天堂，但是，如果對貓無感的客人，會有什麼反應？

「如果客人真的會怕貓，就先讓牠們在專屬套房內休息。但是更多情況是，原本對貓無感、甚至不太喜歡的客人，因為來到工作室實際和貓接觸過後，反而喜歡上貓了！」

喬安說，貓咪們已經是她的家人，「希望更多人了解『以認養代替購買』，還有真的，愛牠，就好好照顧牠一輩子！」

感覺攝影工作室

帶貓咪拍婚紗注意事項

❶ 指甲要修剪，避免緊張抓傷攝影師與抓壞禮服。
❷ 需要做完除蟲除蚤，避免和工作室的貓咪交互傳染。
❸ 準備貓咪平常愛吃或是愛玩的零食、貓罐、玩具……讓貓咪安定情緒。
❹ 準備貓草，讓貓咪放鬆心情。

DATA
台北市民生東路二段 66 號 2 F
行天宮站 1 號出口，備有特約停車場
mail：joeann1025@gmail.com
tel：02-2531-3489
Cell：0919-200773． 喬安
※ 採預約制，請先來電預約。

我家有隻諧星貓

呼嚕

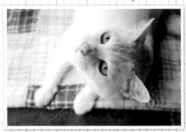

那是什麼？

今天的主角是
諧星貓 **白吉**

2007 年，出生於夜上海的冬天，一間小賣舖旁有個小籠子，裡面有個小小的我，兩位好心人把我帶回家，輾轉到了吉爸上班的公司，吉爸擔心我在辦公室裡會害怕，跟好心同事說明帶我回家的決心！從此，我也有個家了。
我是白吉粉絲團：https://www.facebook.com/ilovebaijiji

↑ 從左側來的充足光線，清楚拍下吉吉美麗的異色瞳！

當自己家中有了毛孩子出現後，就能深刻體會毛小孩就是家人這句話。不得已出門，總會掛心家裡那隻毛絨絨有沒有好好的，回家後的第一件事情，就是尋找毛絨絨的蹤跡，看到平安無事，心情就能瞬間好起來，這就是毛孩子的神奇力量。不管是阿貓或阿狗，都是人類最好的朋友，他們可以溫柔可愛，也可以耍寶裝酷，就是想要療癒生活苦悶的你，因為你就是他唯一的家人，貓狗很可愛，希望大家認養後也能不離不棄，願所有毛小孩都能健康快樂。

今日我最帥！

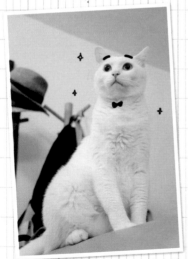

↑ 由下往上拍照，顯示出白吉站在高處。（加上後製的招牌粗眉，讓表情更豐富）

↑ 剛好捕捉到吉吉看著香蕉出神，又傻又可愛。

↑ 佔滿畫面的特寫白吉，是不是超吉可愛？

生活樹 生活樹系列 010

新手學攝影，就從拍貓開始！

家裡＋咖啡廳＋熱鬧大街，完美捕捉喵喵優雅姿態的 32 種拍攝技巧大公開

猫のかわいい撮り方手帖

作　　　者　Sakura Ishihara・金森玲奈・中山祥代
譯　　　者　蔡麗蓉
總 編 輯　何玉美
主　　編　紀欣怡
責任編輯　謝宥融
封面設計　果實文化設計工作室
內文排版　果實文化設計工作室

出版發行　采實文化事業股份有限公司
行銷企畫　陳佩宜・黃于庭・馮羿勳・蔡雨庭・王意琇
業務發行　張世明・林踏欣・林坤蓉・王貞玉・張惠屏
國際版權　王俐雯・林冠妤
印務採購　曾玉霞
會計行政　王雅蕙・李韶婉
法律顧問　第一國際法律事務所　余淑杏律師
電子信箱　acme@acmebook.com.tw
采實官網　www.acmebook.com.tw
采實臉書　www.facebook.com/acmebook01

I S B N　978-986-5683-18-4
定　　價　300 元
初版一刷　2014 年 9 月 11 日
劃撥帳號　50148859
劃撥戶名　采實文化事業股份有限公司
　　　　　10457 台北市中山區南京東路二段 95 號 9 樓
　　　　　電話：(02) 2511-9798　　傳真：(02) 2571-3298

國家圖書館出版品預行編目資料

新手學攝影，就從拍貓開始！/ Sakura
Ishihara, 金森玲奈, 中山祥代著；蔡麗蓉
譯 .-- 初版 .-- 臺北市：采實文化，2014.09
　面；　公分
ISBN 978-986-5683-18-4(平裝)
1. 動物攝影 2. 攝影技術 3. 數位攝影 4. 貓
953.4　　　　　　　　　　103016348

NEKO NO KAWAII TORIKATA TECHO by Sakura Ishihara,Reina
Kanamori, Sachiyo Nakayama
Copyright © 2013 Sakura Ishihara, Reina Kanamori, Sachiyo
Nakayama, Mynavi Corporation
All rights reserved.
Complex Chinese translation copyright ©2014 by ACME
Publishing Ltd..
Original Japanese edition published by Mynavi Corporation
This Traditional Chinese edition is published by
arrangement with Mynavi Corporation,
Tokyo in care of Tuttle-Mori Agency, Inc., Tokyo
through Future View Technology Ltd., Taipei.

* 原書 P130-142 內容，因圖片版權問題，繁體中文版內未
　收錄。

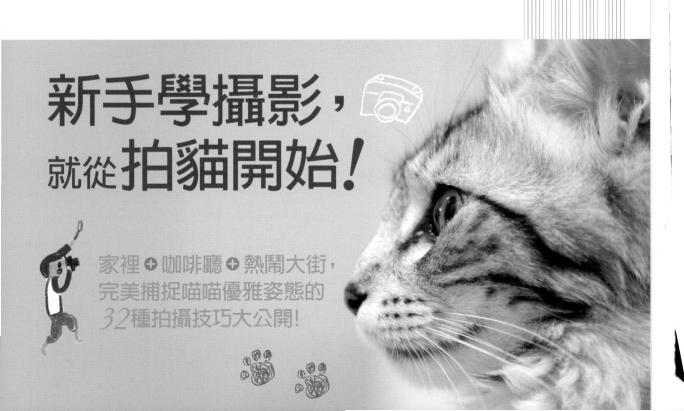

新手學攝影，
就從拍貓開始！

家裡➕咖啡廳➕熱鬧大街，
完美捕捉喵喵優雅姿態的
*32*種拍攝技巧大公開！

系列專用回函

系列：生活樹系列 010
書名：新手學攝影，就從拍貓開始！
　　　家裡＋咖啡廳＋熱鬧大街，完美捕捉喵喵優雅姿態的 32 種拍攝技巧大公開

讀者資料（本資料只供出版社內部建檔及寄送必要書訊使用）：

1. 姓名：
2. 性別：□男　□女
3. 出生年月日：民國　　　　年　　　　月　　　　日（年齡：　　　　歲）
4. 教育程度：□大學以上　□大學　□專科　□高中（職）　□國中　□國小以下（含國小）
5. 聯絡地址：
6. 聯絡電話：
7. 電子郵件信箱：
8. 是否願意收到出版物相關資料：□願意　□不願意

購書資訊：

1. 您在哪裡購買本書？□金石堂（含金石堂網路書店）　□誠品　□何嘉仁　□博客來　□墊腳石
　　□其他：＿＿＿＿＿＿＿＿＿＿＿＿＿（請寫書店名稱）
2. 購買本書日期是？＿＿＿＿年＿＿＿＿月＿＿＿＿日
3. 您從哪裡得到這本書的相關訊息？□報紙廣告　□雜誌　□電視　□廣播　□親朋好友告知　□逛書店看到
　　□別人送的　□網路上看到
4. 什麼原因讓你購買本書？□對主題感興趣　□被書名吸引才買的　□封面吸引人　□內容好，想買回去試看看
　　□其他：＿＿＿＿＿＿＿＿＿＿＿＿＿＿＿＿＿（請寫原因）
5. 看過書以後，您覺得本書的內容：□很好　□普通　□差強人意　□應再加強　□不夠充實
6. 對這本書的整體包裝設計，您覺得：□都很好　□封面吸引人，但內頁編排有待加強
　　□封面不夠吸引人，內頁編排很棒　□封面和內頁編排都有待加強　□封面和內頁編排都很差

寫下您對本書及出版社的建議：

1. 您最喜歡本書的特點：□插圖可愛　□實用簡單　□包裝設計　□內容充實
2. 您最喜歡本書中的哪一個章節？原因是？

3. 本書帶給您什麼不同的觀念和幫助？

4. 您希望我們出版哪種畫畫、手作、攝影類相關書籍？

